广告招贴设计

秦 洁 编著

清华大学出版社
北 京

内容简介

本书是一本专门介绍广告招贴设计知识的学习工具书。全书共 7 章，主要包括广告招贴设计的入门知识、色彩应用及艺术类型、文字设计和排版、创意展现和行业广告招贴设计鉴赏五大部分。本书主体内容采用了"基础理论+案例鉴赏"的方式讲解相关设计技巧。书中提供了大量的招贴设计作品，涵盖不同艺术类型、不同画面构成形式及不同行业类型等。图文搭配的内容编排方式不仅能让读者更好地掌握设计的基本技巧，还可以提高配色能力。

本书适合学习广告招贴设计、平面设计的读者作为入门级教材，也可以作为大中专院校艺术设计类相关专业的教材或艺术设计培训机构的教学用书。此外，本书还可以作为广告招贴设计师、平面设计师、广告设计师及艺术爱好者岗前培训、扩展阅读、案例培训、实战设计的参考用书。

本书封面贴有清华大学出版社防伪标签，无标签者不得销售。
版权所有，侵权必究。举报：010-62782989，beiqinquan@tup.tsinghua.edu.cn。

图书在版编目（CIP）数据

广告招贴设计 / 秦洁编著 . 一北京：清华大学出版社，2022.11（2024.10 重印）
ISBN 978-7-302-60594-2

Ⅰ . ①广… Ⅱ . ①秦… Ⅲ . ①广告－设计 Ⅳ . ① J534.3

中国版本图书馆 CIP 数据核字 (2022) 第 064777 号

责任编辑：李玉萍
封面设计：王晓武
责任校对：张彦彬
责任印制：丛怀宇

出版发行：清华大学出版社
网　　址：https://www.tup.com.cn, https://www.wqxuetang.com
地　　址：北京清华大学学研大厦 A 座　　　邮　　编：100084
社 总 机：010-83470000　　　　　　　　　邮　　购：010-62786544
投稿与读者服务：010-62776969, c-service@tup.tsinghua.edu.cn
质 量 反 馈：010-62772015, zhiliang@tup.tsinghua.edu.cn

印 装 者：三河市君旺印务有限公司
经　　销：全国新华书店
开　　本：185mm×260mm　　　印　　张：13.25　　　字　　数：212 千字
版　　次：2022 年 11 月第 1 版　　　印　　次：2024 年 10 月第 2 次印刷
定　　价：69.80 元

产品编号：090526-01

PREFACE 前言

○ 编写原因

广告招贴是一种特殊的营销形式，一般张贴在各种生活场所，包括商店外、图书馆外、公园、住宅区等。广告招贴有时也称为招贴广告，简称招贴，由于其在日常生活中的使用较为频繁，不拘环境和风格，所以运用广泛、效果极好，在设计领域有很大市场。专门从事广告招贴设计，虽然说入门简单，但要自成一派则需要对有关知识进行学习。

○ 本书内容

本书共7章，将分别从广告招贴设计的入门知识、色彩应用及艺术类型、文字设计和排版、创意展现及行业广告招贴设计鉴赏这5个方面讲解广告招贴设计的相关内容。各部分的具体内容如下表所示。

部分	章节	内容
入门知识	第1章	该部分是对广告招贴设计入门知识的介绍，包括招贴基础知识概述、招贴表现形式、招贴设计流程和基本元素等内容
色彩应用及艺术类型	第2~3章	该部分从色彩应用技巧到艺术风格类型两个大的方面来介绍各类风格迥异的广告招贴设计，重点内容有广告招贴基础色应用、色彩使用技巧，不同艺术类型设计介绍
文字设计和排版	第4章	该部分从点、线、面出发对招贴的排版方式进行介绍，并对设计中的文字元素加以认识，了解文字与图形设计类型、规则和各种排版技巧
创意展现	第5~6章	设计的创意有方法可循，该部分就是从画面构成、创作手法、表现形式等多个角度介绍有创意的设计作品，读者可以大胆利用其中的规则找到自己的思路
行业广告招贴设计鉴赏	第7章	该部分对各类广告招贴设计的典型行业作品进行介绍，包括生活类、美妆类、文娱类、体育类，并对系列化的优秀设计进行鉴赏，欣赏这些作品的创意，并加以借鉴

怎么学习

内容上——实用为主，涉及面广

本书内容涉及广告招贴设计的各项基础知识，从广告招贴设计的基本元素到色彩应用技巧，从艺术类型到图形文字设计，从排版方式到创意展现，这些内容展示了许许多多的广告招贴设计作品，各有特点，设计师可从丰富的作品库中受到启发，学习到很多有用的方法。

结构上——版块设计，案例丰富

本书特别注重版块化的编排形式，每个版块的内容均有案例配图展示，大多数招贴设计作品的配图都有配色信息和搭配分析。对大案例进行分析时，还划分了思路赏析、配色赏析、设计思考、同类赏析4个小版块，从不同角度分析该设计作品的精彩之处。这样的版式结构能够清晰地表达我们需要呈现的内容，读者也更容易接受。

视觉上——配图精美，阅读轻松

为了让读者了解各类艺术风格和不同创意的广告招贴设计，我们经过精心挑选，无论是案例配图还是欣赏配图，都非常注重配图的美观和层次，都是值得读者欣赏的广告招贴设计作品，读者能从精美的配图中培养自己的美学观念，正面影响自己的设计风格。

读者对象及其他

本书适合学习广告招贴设计、平面设计的读者作为入门级教材，也可以作为大中专院校艺术设计类相关专业的教材或艺术设计培训机构的教学用书。此外，本书还可以作为广告招贴设计师、平面设计师、广告设计师及艺术爱好者岗前培训、扩展阅读、案例培训、实战设计的参考用书。

本书服务

本书额外附赠了丰富的学习资源，包括本书配套课件、相关图书参考课件、相关软件自学视频，以及海量图片素材等。本书赠送的资源均以二维码形式提供，读者可以使用手机扫描右面的二维码下载使用。

编 者

CONTENTS 目录

第1章 广告招贴设计快速入门

1.1 广告招贴基础知识 2
- 1.1.1 招贴的功能与特征 3
- 1.1.2 招贴的分类 5

1.2 广告招贴的表现形式 9
- 1.2.1 单幅招贴 10
- 1.2.2 系列招贴 11
- 1.2.3 组合招贴 11
- 1.2.4 POP招贴 12

1.3 广告招贴设计流程 13
- 1.3.1 前期准备阶段 14
- 1.3.2 资料的分析整理 15
- 1.3.3 招贴绘制执行 17

1.4 广告招贴设计中的元素应用 18
- 1.4.1 色彩 19
- 1.4.2 图形 20
- 1.4.3 文字 21

第2章 广告招贴设计的色彩应用

2.1 广告招贴中的色彩 24
- 2.1.1 认识色彩 25
- 2.1.2 色彩与情绪 26

2.2 广告招贴设计基础色的应用 30
- 2.2.1 红色 31
- 2.2.2 橙色 33
- 2.2.3 黄色 35
- 2.2.4 绿色 37
- 2.2.5 青色 39
- 2.2.6 蓝色 41
- 2.2.7 紫色 43
- 2.2.8 黑、白、灰色 45

2.3 色彩使用技巧 47
- 2.3.1 招贴色彩设计规则 48
- 2.3.2 彩色招贴设计用色 50
- 2.3.3 黑白招贴设计用色 52

2.4 色彩关系与创意表现 54
- 2.4.1 巧用对比关系加大画面色彩跨度 55
- 2.4.2 通过调和关系创造舒适的画面效果 57
- 2.4.3 利用强调增强画面表现力 59

第3章 广告招贴的设计风格类型

3.1 早期广告招贴设计 62
- 3.1.1 谢雷特风格 63
- 3.1.2 劳特雷克风格 65
- 3.1.3 彼得·贝伦斯风格 67

3.2 现代艺术运动 68
- 3.2.1 荷兰风格派 69
- 3.2.2 表现主义 71
- 3.2.3 立体主义 73
- 3.2.4 未来主义 75
- 3.2.5 波普主义 77
- 3.2.6 超现实主义 79

3.3 广告招贴设计的地域风格 81
- 3.3.1 欧洲 82
- 3.3.2 美洲 84
- 3.3.3 亚洲 86

第4章 广告招贴的视觉化传达设计

- 4.1 广告招贴中的图形应用 88
 - 4.1.1 认识点线面 89
 - 4.1.2 图形设计 93
- 4.2 广告招贴中的文字应用 95
 - 4.2.1 文字与字体 96
 - 4.2.2 文字图形化 98
- 4.2.3 文字的说明作用 100
- 4.2.4 文字的点睛作用 102
- 4.3 广告招贴中的排版技巧 104
 - 4.3.1 中心型排版 105
 - 4.3.2 垂直型排版 107
 - 4.3.3 倾斜型排版 109

第5章 广告招贴设计的表现形式

- 5.1 画面构成形式 112
 - 5.1.1 重复 113
 - 5.1.2 渐变 115
 - 5.1.3 图形同构 117
 - 5.1.4 正负形 119
- 5.2 创作手法 121
 - 5.2.1 想象 122
- 5.2.2 联想 124
- 5.2.3 比喻 126
- 5.2.4 拟人 128
- 5.3 表现形式 130
 - 5.3.1 夸张与变形 131
 - 5.3.2 幽默效果 133

第6章 广告招贴中的设计技能提升

- 6.1 广告招贴设计的经典设计技巧 136
 - 6.1.1 大胆留白 137
 - 6.1.2 放大与缩小产生视觉作用 139
 - 6.1.3 大胆拼合，生产创意作品 141
 - 6.1.4 利用手绘效果制作趣味性 143
- 6.2 创意是广告招贴的生命 145
 - 6.2.1 了解创意的多样性 146
 - 6.2.2 多种创意展现产品 148
 - 6.2.3 增加创意元素 150
 - 6.2.4 拓宽创意的边界 152

第7章 典型行业广告招贴设计鉴赏

- 7.1 生活类商业广告招贴设计 154
 - 7.1.1 食品 155
 - 7.1.2 饮料 157
 - 7.1.3 汽车 159
 - 7.1.4 招聘 161
 - 7.1.5 地产 163
 - 7.1.6 药品 165
 - 【深度解析】宜家，欧洲设计风格 167
- 7.2 美妆类广告招贴设计 169
 - 7.2.1 护肤 170
 - 7.2.2 彩妆 172
 - 7.2.3 香氛 174
 - 7.2.4 美发 176
 - 7.2.5 洗漱 178
 - 【深度解析】资生堂彩妆系列招贴 180
- 7.3 文娱类商业广告招贴设计 182
 - 7.3.1 音乐 183
 - 7.3.2 影视 185
 - 7.3.3 图书 187
 - 7.3.4 现场演出 189
 - 7.3.5 主题展览 191
 - 7.3.6 电子游戏 193
 - 【深度解析】《海街日记》系列
 海报 195
- 7.4 体育类商业广告招贴设计 198
 - 7.4.1 赛事活动 199
 - 7.4.2 体育明星 201
 - 7.4.3 运动服饰 203
 - 【深度解析】PUMA系列海报 205

广告招贴设计快速入门

学习目标

广告招贴是日常生活中常见的设计类型，兼具推广性和艺术性，无论是商业促销还是艺术展览都可以用招贴的形式来传递信息。那么，招贴表现形式有哪些？设计流程是什么？涉及的元素又有什么呢？通过本章的学习，可以快速了解广告招贴设计的入门知识。

赏析要点

广告招贴的功能与特征
广告招贴的分类
单幅广告招贴
系列广告招贴
组合广告招贴
POP广告招贴
前期准备阶段
资料的分析整理

1.1 广告招贴基础知识

招贴按其字义解释，"招"是指引起注意，"贴"是张贴，可解释为"招引注意而进行张贴"。招贴的英文为"poster"，在牛津词典里意指展示于公共场所的告示。它是户外广告的主要形式，也是广告的最古老形式之一。

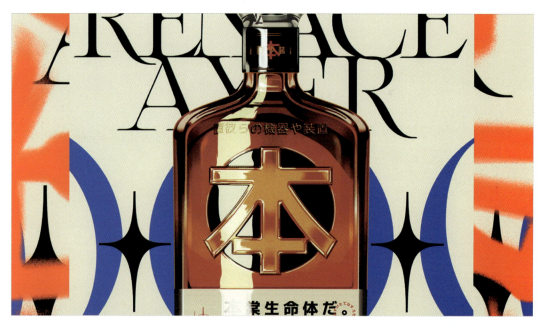

1.1.1 广告招贴的功能与特征

由于绘图技术、传播理念及手段、新媒体形式的不断更新与发展，如今广告业也越来越繁荣。虽然各种形式和风格的广告层出不穷，但广告招贴这种古老的广告形式却仍然占据一席之地，没有被取代，由此可见广告招贴的功能与特征具有不可取代性。下面来具体了解一下。

1. 广告招贴的基本作用

理解广告招贴的基本作用对于正确定位广告招贴有很大的帮助。设计师在设计时必须要考虑将广告招贴的基本作用发挥出来。

- **传播作用**：一张不大不小的海报就能将各种信息传递出去，包括商品外观、性能、质地、活动地点、时间、注意事项、艺术理念、情绪信息……有效地透露信息，能获得很好的宣传效果。

- **竞争作用**：一则有设计感、定位精准的广告招贴可以赋予商品极强的竞争力，还可以对企业的形象发挥正面的宣传作用，从而提高企业在市场中的竞争力。

- **刺激消费者**：若广告招贴能够击中消费者的需求痛点，就有可能让人产生购买行为。而广告招贴中的各种元素——文字、色彩、图片，能在一定程度上刺激消费者的消费需求，从而提高商品的销量。

◆ **审美作用**：广告招贴作为广告的载体，最好用一种令人舒适的方式得到受众的认可，而不应带有很强的目的性或强制性。首先应从感官上传递美、舒适、和谐的信息，所以广告招贴不能只顾宣传而没有审美上的表达。

2. 广告招贴的设计特点

在具体的设计上，广告招贴也有一些基本的特征，如简洁性、准确性、创意性。

下面一起来了解一下。

- **简洁性**：由于现代生活的节奏加快，人们对铺天盖地的广告已经产生了厌倦心理，所以广告招贴的设计要简洁精练、有重点，要运用好各种设计元素让过往的人眼前一亮，这就对设计师提出了很大的挑战。

- **准确性**：信息的传播是一个过程，要达到最初的目的，就要对广告招贴的受众进行准确判断，找到其易接受的方式来宣传，做到有的放矢；准确的表达还依赖于规范化的设计，保证文字和图片的清晰度，不要出现文字和图片互相影响现象，以至于影响受众的阅读和欣赏。

- **创意性**：广告招贴经过长时间的发展，各种类型的设计都不稀奇了，但是作为设计师还应注意创意性，可以从字形、内容、编排等环节入手突出设计的创意，让受众看到其亮点。

1.1.2　广告招贴的分类

一般来说，广告招贴可以分为两大类，一是公共广告招贴，二是商业广告招贴。公共广告招贴以社会活动为主题，既有公益性的话题，又有文娱性的话题，如戒烟、环保、电影节、展览会等；商业广告招贴则以商品促销、企业推广为主要内容，这类招贴在人们的日常生活中非常常见。

在这两大类型下还可以再对广告招贴进行细分。具体有以下一些种类。

- ◆ **促销广告招贴**：在进行促销活动或新品推广活动时，专门设计的、有针对性的广告招贴，旨在提高销量。
- ◆ **活动广告招贴**：对各种不同的活动进行公告，吸引感兴趣的人参与。

- ◆ **观光广告招贴**：适合风景区或城市的宣传方式，宣传有关自然景观、人文景观、特色小吃和观光线路等内容。风格多以写实为主，配上一些朗朗上口的宣传标语，通俗易懂，向全社会传播某种信息。
- ◆ **公益广告招贴**：非商业性的广告招贴形式，向全社会宣传积极、正面的思想。

- **体育广告招贴**：对近期举办的体育活动、赛事进行宣传，以期获得受众的关注。这类招贴有非常独特的设计感，画面充满力量、拼搏、青春的感觉。

- **电影广告招贴**：对电影节或电影进行宣传，注重艺术性，同时具有商业性，主题性也比较强，因此风格独特。

- **出版广告招贴**：一般是出版社的广告招贴，宣传图书、音像制品、电子出版物等。这类广告招贴注重文化宣传。

◆ **展览广告招贴**：这类广告招贴的主题多与艺术相关，面对的宣传受众多是对艺术感兴趣、有一定鉴赏能力的人，所以对设计师的要求更高，需要设计师具有较高的艺术水准。

1.2 广告招贴的表现形式

在广告招贴发展早期，由于技术和市场不成熟，所以形式单一，一般用一张平面海报对内容进行诠释。而现今招贴对于广告的表达更加多样，常见的表现形式有单幅招贴、系列招贴、组合招贴和POP招贴。

1.2.1 单幅招贴

从字面意思理解,单幅招贴就是单张完整独立的广告招贴。这类招贴在设计上虽然没有连贯性,但形式上却独具特色。使用时,可以单张展示,也可以复制多张扩大宣传范围并增强宣传效果,重复的视觉冲击能够有效加深受众印象。

1.2.2 系列广告招贴

系列广告招贴有较强的设计性，一般是两幅或两幅以上招贴凑成一组，存在某种关联性。这类广告招贴在表现上创意十足、风格明显，能营造独特的氛围感，对受众的吸引力更强，其特点如下。

- 内容上互相关联，或是属于同一类型，从内容上就可以体现关联性。
- 无论是用色、排版还是艺术风格，都非常类似，既能够看出规律性，又能给受众一些变化感。
- 有统一主题，并从不同的方面加以表现，这样每张广告招贴都可简洁表达，内容也足够丰富。

1.2.3 组合广告招贴

由多幅广告招贴拼凑在一起组成一幅完整的、更大的广告招贴，即为组合广告招贴。这类广告招贴与系列广告招贴不同，在排版形式上，组合广告招贴更有拼凑感，而系列广告招贴相对来说彼此更独立，每张广告招贴都相对更完整。

1.2.4 POP广告招贴

　　POP广告招贴一般是指在各种营业场所设置的各种广告。这类广告招贴在商场、店铺外面、商品陈设处布置得比较多。POP广告招贴多用手绘，比起其他广告招贴艺术性要弱一些，但更贴近生活，从视觉感受上来看要略显粗糙，当然其中也不乏一些不俗的设计作品。

1.3 广告招贴设计流程

任何设计都不是凭空而来或是一蹴而就的，都需要设计者付出时间和精力，还要有一定的规划，只有如此，才能一步一步达到目的，完成设计作品。广告招贴设计也是如此，要经历前期准备、分析整理和绘制执行三个阶段。

1.3.1 前期准备阶段

作为设计师，正式接单后就要以认真负责的态度来进行广告招贴设计，前期准备阶段与客户的交流会比较多，在这一阶段掌握的信息越多，对后续工作就越有利，在此阶段有3项工作比较重要，需要设计师注意。

首先是确定主题。主题的精准决定了设计的未来走向，设计师一定要与客户保持沟通，交换意见，确定的主题要得到客户认可，用文字简单介绍，如"生命的律动""多彩的世界"等。

其次是对核心信息的确定。设计师要明确了解围绕主题开展的、设计上必须出现的元素和内容，如活动举办时间——2021年9月30日、品牌标志与logo、城市文化元素——蜀绣、赛事筛选条件——年龄21~26岁等。然后对主题和核心信息稍加分析，确定招贴设计的受众范围，这样对后期选择资料时会很有帮助，在设计元素的选择上也给了设计师一定的方向。

最后是收集资料。设计师想要打开自己的思路，可以从两个大环节入手，一是条件信息，例如企业的基本介绍、活动的历届资料、产品的型号功能等；二是设计资料，设计师可以找一些同类型的设计作品来参考，以便从中总结经验。

1.3.2 资料的分析整理

资料的运用是广告招贴设计中一项非常重要的工作，具体步骤包括整理—排除—研究。下面进行具体介绍。

◆ **整理**：由于收集资料的时候必须遵循多多益善的原则，因而资料又多又杂乱，设

计师需要按照一定的规律进行整理,要么按型号分类、要么按时间分类、要么按内容分类,具体做法要依照资料本身决定,这也是设计师需要着重培养的能力。

◆ **排除:** 对资料的重要程度进行判断,舍弃不太重要或是用不上的,对资料进行精简,这样可以提高效率,还能帮助设计师厘清思路。

◆ **研究:** 对重要资料进行分析,选择必须使用的元素,让设计有一个大致的轮廓,如用什么底色、基本风格、选用图形元素等,还可以进行文案写作,把设计中应该呈现的文字信息设计一番。

1.3.3 广告招贴绘制执行

一旦进入广告招贴设计绘制阶段，设计师头脑中应该已经有了大概的设计构思，用色也逐渐明朗，此时就可以简单绘制草图，将主要内容展示出来，这样就有了可以深化、修改的模型，这是最为关键的一步。

然后，应对草图的版式、色彩、文字等元素仔细斟酌，完善每一个细节，从视觉表现上重新审视设计的广告招贴，明确是否获得预期的效果，确定样稿。

将样稿提交给客户后，还要听取客户的修改意见，进行适当的调整，这样才能最终定稿。进入设计制作环节，设计师的工作也进入尾声。

下面通过一张图来梳理广告招贴设计的全流程。

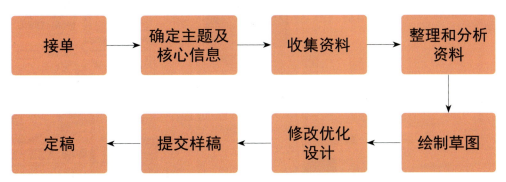

1.4 广告招贴设计中的元素应用

　　无论是哪种风格或类型的广告招贴，色彩、图形、文字三个基本元素的运用都是非常重要的，都是在传递设计的视觉信息。如果设计师不了解基本元素的表现形式，对整个设计没有具体的构思，那么要从无数设计中看到各种创意的元素表达，进而提高自己的元素应用能力就是不可能的。

1.4.1 色彩

　　色彩在广告招贴中的运用非常重要，对情感的表达和氛围的营造起着决定性的作用，不同的色彩代表不同的意象，在之后的章节中我们会重点说明。

　　在实际运用中，设计师往往会将各种色彩进行搭配，纯色运用可能只占很小的比例，那么各种色彩的融合搭配便十分考验设计师的基本技巧功力。设计师要注意色彩整体原则，渲染色彩的同时不要忽略设计是一个整体，整体的协调是十分重要的。

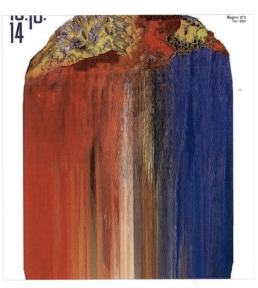

1.4.2 图形

一般来说，图形元素在广告招贴画面中所占比例最大，是设计师创意的具体体现。图形可以简洁，也可以复杂，总之应以灵动为原则。设计师可以充分发挥自己的想象力，结合设计主题，绘制出关联性较强的图形元素。

当然，设计师要走出一个误区，就是要明确灵感并不是凭空产生的，其来自日常的积累，只有掌握基本的图形设计技巧，有大量图形设计库存，才能激发自己的创作灵感。

对于生活的体验与了解也是设计师的养分，一个优秀的设计师要对日常生活充满爱与兴趣，这样才能在看似风马牛不相及之中找到世界的关联，引起受众的共鸣，或是引领受众的审美。

1.4.3 文字

文字元素在广告招贴中是直观地传递信息和理念的部分。对文字的设计主要可分为两个部分，一是文案部分，二是设计部分。

广告宣传语可以体现设计师的才华，体现设计的创意和需要表达的内容，一般来说应以简洁、易懂、好记、顺口为原则。

对字体进行设计，让文字内容获得更多关注，有很多方式方法。设计师可以通过不断学习，积累文字设计技巧，如放大、连写、立体、具象化文字等。

广告招贴设计

/22

第 2 章

广告招贴设计的色彩应用

学习目标

对色彩的应用有很多种方法,如常见色彩的表达、色彩搭配的技巧、色彩关系处理等,是一个复杂且变化极多的系统。因此,设计师更应该对基础的色彩知识有所了解,只有如此才能够举一反三,在实际运用中游刃有余。

赏析要点

认识色彩
色彩与情绪
红色
黑、白、灰色
广告招贴色彩设计规则
彩色广告招贴设计用色
黑白广告招贴设计用色
利用强调增强画面表现力

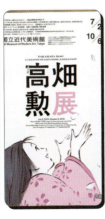

2.1 广告招贴中的色彩

 色彩应用是广告招贴设计中的一项专业技能，对色彩的基础知识了解得越多，设计师越能娴熟地把握色彩，既让色彩的表达契合主题，又有层次感。本节着重对色彩的基础知识进行介绍。

2.1.1 认识色彩

色彩是最有表现力的要素之一，在生活中人们随处都可以看到各种各样的颜色。但是无论颜色多么丰富多彩，最终只能分成两个大类，即无彩色系和有彩色系，常见的无彩色有黑色、白色、灰色。

彩色是指红、橙、黄、绿、青、蓝、紫等颜色，有彩色系的颜色具有3个基本特性，即色相、纯度（也称彩度、饱和度）、明度。下面分别介绍这3个基本属性。

1. 色相

色相是有彩色系的最大特征。所谓色相是指能够比较确切地表示某种颜色色别的名称，如玫瑰红、橘黄、柠檬黄、钴蓝、群青、翠绿……据统计，人类眼睛可以分辨出约180种不同色相的颜色。

对于有彩色系来说，色彩的成分越多，色彩的色相越不鲜明。

2. 纯度

纯度是指色彩的纯净程度，也指色彩的鲜艳程度，它表示颜色中所含有色成分的比例。含有色成分的比例越大，则色彩的纯度越高，含有色成分的比例越小，则色彩的纯度越低。当一种颜色掺入黑色、白色或其他彩色时，纯度就会产生变化。

纯度最高的色彩就是原色，随着纯度的降低，色彩就会变暗、变淡。纯度降到最低就会失去色相，变为无彩色，也就是黑色、白色和灰色。

3. 明度

明度是指色彩的明亮程度。色调相同的颜色，明暗可能不同。例如，绛红色和粉红色都含有红色，但前者显暗，后者显亮。色彩的明度可分为以下两种。

一是同一色相不同明度。如同一颜色在强光照射下显得明亮，弱光照射下显得较灰暗模糊；同一颜色加黑色或白色以后也能产生不同的明暗层次。

二是各种颜色的不同明度。每一种纯色都有与其相应的明度。白色明度最高，黑色明度最低，红、灰、绿、蓝等色为中间明度。色彩的明度变化往往会影响纯度，如红色加入黑色以后明度就会降低，同时纯度也会降低；如果红色加入白色虽然明度提高了，但纯度却会降低。

有彩色系的色相、纯度和明度是不可分割的，应用时必须同时考虑以上3个因素。

2.1.2　色彩与情绪

色彩是能够使人产生美感的较为敏感的形式要素，因为它的性质可以直接影响人的感情。不同的颜色带给人的心理感受是不一样的。下面具体了解相关内容。

1. 色彩的冷、暖感

色彩本身是客观存在的，并无冷、暖的温度差别，色彩的冷、暖感是由视觉色彩引起人们的心理联想，进而产生冷、暖感觉的。

- **暖色**：一般人们见到红、红橙、橙、黄橙、黄、棕等色后，会联想到太阳、火焰、热血等，可使人们产生温暖、热烈等感觉。
- **冷色**：人们见到绿、蓝、紫等色后，会联想到天空、森林、海洋等，自然而然就会产生寒冷、开阔、平静等心理感觉。
- **中性色**：黑色、白色和灰色是中性色。

2. 色彩的轻、重感

色彩带来的轻、重感受与明度有关。明度高的色彩会使人联想到蓝天、白云、彩霞、棉花、羊毛及花卉等，给人一种轻柔、飘浮、上升的感觉。

明度低的色彩易使人联想到钢铁、大理石等，并从视觉上给人一种沉重、稳定、降落的感觉。此外，在相同的明度下，暖色通常比冷色要重一些。

3. 色彩的软、硬感

色彩的软、硬感主要来自色彩的明度与纯度。纯度越低感觉越软，纯度越高则感觉越硬。

纯度低的色彩会给人一种柔和、柔软的感觉，易使人联想起狐狸、猫、狗等动物的皮毛或是毛呢、绒织物材质的物件等。纯度高的色彩多呈硬感，若明度也较低，则硬感更明显。

4. 色彩的鲜艳、质朴感

色彩的三要素对其呈现的鲜艳程度或质朴感都有影响。一般来说，明度高、纯度高的色彩，会给人鲜艳、强烈之感；而明度低、纯度低的色彩，大多富有单纯、质朴、古雅的气息。但无论何种色彩，如果带上配色，都能获得华丽的效果。

5. 色彩的兴奋、镇静感

暖色、强对比色常常会让人觉得兴奋、活泼、有朝气、轰轰烈烈，而冷色往往会给人一种镇静、高远、开阔之感。如红、橙、黄等暖色给人以兴奋感，绿、蓝、紫等冷色使人感到镇静。另外，从纯度来看，纯度高的鲜艳颜色让人有兴奋感，纯度低的柔和颜色可给人以宁静的感受。

2.2 广告招贴设计基础色的应用

在进一步学习广告招贴设计的色彩搭配技巧前,对于基础色的应用,设计师不能不熟悉。一般人们所说的基础色,就是指最常见的红、橙、黄、绿、青、蓝、紫,以及黑、白、灰三色,以这些颜色为设计的主色调,能够向受众传递强烈的、准确的、鲜明的情感信息,下面一起来感受一下。

2.2.1 红色

　　红色是光的三原色之一，类似于人类新鲜血液的颜色，是非常鲜明的一种颜色。在日常生活中红色的意象非常多，红色具有吉祥、喜庆、热烈、幸福、奔放、勇气、斗志、轰轰烈烈、激情澎湃等含义。

　　除了标准的红色外，还有其他红色，如绛红、橘红、杏红、粉红、桃红、玫瑰红、铁锈红、浅珍珠红、鲑红、猩红和洋红等。

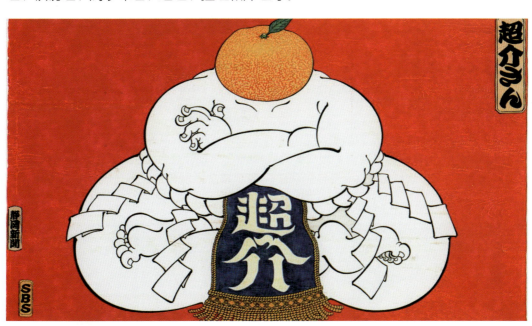

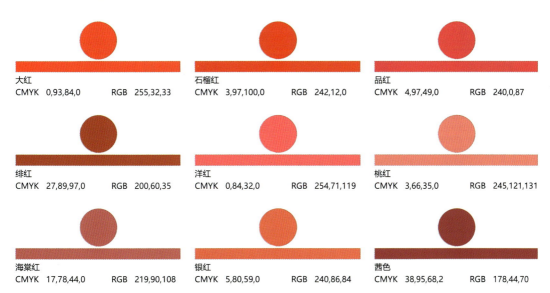

大红　CMYK 0,93,84,0　RGB 255,32,33
石榴红　CMYK 3,97,100,0　RGB 242,12,0
品红　CMYK 4,97,49,0　RGB 240,0,87
绯红　CMYK 27,89,97,0　RGB 200,60,35
洋红　CMYK 0,84,32,0　RGB 254,71,119
桃红　CMYK 3,66,35,0　RGB 245,121,131
海棠红　CMYK 17,78,44,0　RGB 219,90,108
银红　CMYK 5,80,59,0　RGB 240,86,84
茜色　CMYK 38,95,68,2　RGB 178,44,70

广告招贴设计

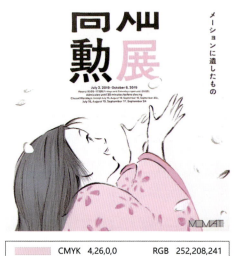

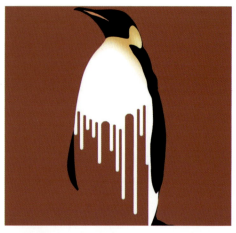

	CMYK 4,26,0,0	RGB 252,208,241
	CMYK 8,46,0,0	RGB 254,164,225
	CMYK 19,77,0,0	RGB 221,87,172
	CMYK 79,79,76,58	RGB 41,35,35

	CMYK 43,98,100,11	RGB 159,33,34
	CMYK 93,88,89,80	RGB 0,0,0
	CMYK 0,0,0,0	RGB 255,255,255
	CMYK 8,26,68,0	RGB 244,200,95

○ 同类赏析

日本漫画家高畑勋动展广告招贴,设计师以其代表作《辉夜姬的物语》为主要元素,用粉色与玫瑰红勾勒出浪漫与梦幻的二次元世界。

○ 同类赏析

公益广告招贴,其主题是"意识可以拯救地球",设计师用红色为底色,有很强的警示意义,融化的企鹅体现了丰富的想象力。

	CMYK 40,100,91,6	RGB 169,12,43
	CMYK 84,83,74,62	RGB 32,27,33
	CMYK 3,3,0,0	RGB 250,249,254

	CMYK 42,99,86,8	RGB 162,31,49
	CMYK 31,37,57,0	RGB 191,164,117

○ 同类赏析

日本化妆品牌资生堂广告招贴,设计师用艳丽的红色彰显品牌,与点缀的牛奶白一起构成美的意象。

○ 同类赏析

新加坡著名的餐馆樱桃园广告招贴,设计师以中文词语为特色,运用书法艺术造型,传递出中餐的正宗信息,中国红的运用非常抢眼、精准。

2.2.2 橙色

　　橙色是介于红色和黄色之间的颜色，能带给人一种欢快、活泼、热情的感受。橙色与浅绿色和浅蓝色相配，可以让画面变得更明亮；而与淡黄色相配有一种令人舒服的过渡感；不过，橙色一般不与紫色或深蓝色相配，二者相搭配容易给人不干净、晦涩的感觉。

　　设计师在运用橙色时，要注意选择搭配的色彩和表现方式，要把橙色的热情活泼、具有动感的特性发挥出来。

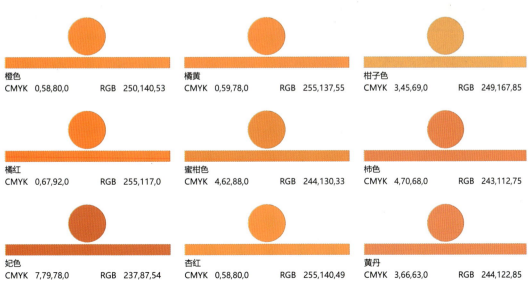

橙色　CMYK 0,58,80,0　RGB 250,140,53
橘黄　CMYK 0,59,78,0　RGB 255,137,55
柑子色　CMYK 3,45,69,0　RGB 249,167,85
橘红　CMYK 0,67,92,0　RGB 255,117,0
蜜柑色　CMYK 4,62,88,0　RGB 244,130,33
柿色　CMYK 4,70,68,0　RGB 243,112,75
妃色　CMYK 7,79,78,0　RGB 237,87,54
杏红　CMYK 0,58,80,0　RGB 255,140,49
黄丹　CMYK 3,66,63,0　RGB 244,122,85

广告招贴设计

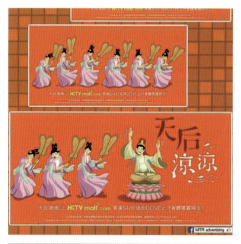

	CMYK	4,79,82,0	RGB	241,88,46
	CMYK	11,73,90,0	RGB	231,102,34
	CMYK	21,53,10,0	RGB	211,145,183

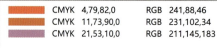

HKTV商场广告招贴，设计师用"天后娘娘"的谐音来告诉受众，商场非常凉快，橙色的背景能够暗示天气的炎热。

	CMYK	16,60,95,0	RGB	223,128,20
	CMYK	25,100,100,0	RGB	205,2,21
	CMYK	84,82,72,58	RGB	33,32,38
	CMYK	5,1,5,0	RGB	245,250,246

○ 同类赏析

品牌皮鞋广告招贴，设计师用橙色背景凸显产品轮廓，借助热气球这一元素表现皮鞋材质轻盈、透气，整体感觉颇有趣味。

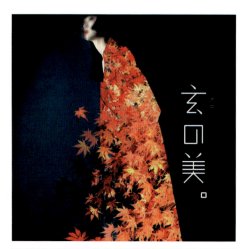

	CMYK	0,78,67,0	RGB	248,91,72
	CMYK	10,8,41,0	RGB	242,234,171
	CMYK	92,83,50,17	RGB	38,58,91

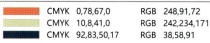

日本艺术中心系列广告招贴，设计师利用枫叶和光影元素体现不同的美，橙红的枫叶在灰黑色调中尽显燃烧之势，非常吸睛。

	CMYK	16,91,91,0	RGB	220,55,35
	CMYK	78,65,16,0	RGB	77,97,160
	CMYK	0,2,1,0	RGB	255,252,251

○ 同类赏析

艺术节广告招贴，设计师竭力营造艺术感，使用纯橙红色背景，十分张扬大胆，再加上写意的绘画线条，以吸引艺术爱好者的关注。

2.2.3 黄色

　　黄色是非常典型的暖色调，类似于熟柠檬或向日葵、黄菊花的颜色，能给人留下愉快、辉煌、温暖、充满希望和活力的色彩印象。

　　黄色有几种变化，从淡黄色（乳酪色）到柠檬色再到金黄色，可作为暗色调的伴色。黄色与蓝色组合能够获得极高的对比度，并可以充当紫色的互补色。若是想要获得较强的视觉冲击力，可应用黄色。

鹅黄 CMYK 7,3,77,0 RGB 254,241,67	鸭黄 CMYK 11,0,63,0 RGB 250,255,113	中黄 CMYK 7,10,87,0 RGB 254,230,0
姜黄 CMYK 2,30,58,0 RGB 255,199,116	蒲公英色 CMYK 5,21,88,0 RGB 255,212,1	赤金 CMYK 9,31,77,0 RGB 242,190,70
绿黄色 CMYK 21,18,93,0 RGB 222,204,0	向日葵色 CMYK 3,31,89,0 RGB 255,194,14	青金石/靛色 CMYK 5,21,88,0 RGB 255,212,1

广告招贴设计

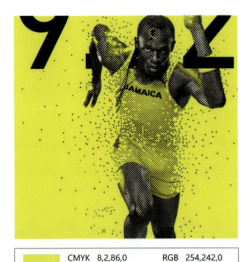

| CMYK 8,2,86,0 | RGB 254,242,0 |
| CMYK 93,88,89,80 | RGB 1,0,0 |

○ 同类赏析

运动品牌形象广告招贴，设计师运用黄色元素表现积极向上和生命力，颗粒状的图形表达让画面很有未来感，这也代表了品牌发展的目标。

| CMYK 14,4,85,0 | RGB 241,234,32 |
| CMYK 83,79,77,61 | RGB 33,31,32 |

○ 同类赏析

日本黄金健身房广告招贴，主题是"FIT"，设计师以黄色为背景色，很好地衬托了黑色文字和由胖到瘦的人物形象。

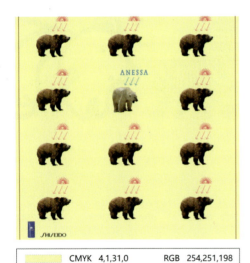

CMYK 4,1,31,0	RGB 254,251,198
CMYK 0,39,21,0	RGB 251,183,182
CMYK 79,39,0,0	RGB 7,138,218
CMYK 48,61,66,2	RGB 152,111,89

○ 同类赏析

资生堂防晒ANESSA系列广告招贴，设计师用淡黄色为底色，画面整体柔和，通过对比的手法展现了使用防晒产品和不使用防晒产品有很大的区别。

CMYK 8,5,85,0	RGB 254,237,23
CMYK 13,94,100,0	RGB 226,39,4
CMYK 9,15,22,0	RGB 237,222,201

○ 同类赏析

这是一张讲述市政诈骗犯的纪录片广告招贴，设计师用黄色的背景与红色片名共同营造出警示的氛围，与主题紧紧相扣。

/36

2.2.4 绿色

　　绿色是一种由黄色和青色调和而成的颜色,是自然界中常见的颜色,与树叶、嫩草的颜色差不多。从视觉感受上来说,不同的绿色也能带来不同的艺术感,柠檬绿可以让设计变得很"潮";橄榄绿则更显平和;而淡绿色可以给人一种清爽、春天的感觉。

　　绿色与蓝色搭配可以表现水的清澈,与褐色搭配则可以展现出一种泥土的气息;与白色搭配更显清新之感,而与紫色搭配则有奇妙之感。

绿色
CMYK 66,0,100,0　　RGB 0,229,0

草绿
CMYK 63,0,80,0　　RGB 65,222,91

豆绿
CMYK 46,1,84,0　　RGB 158,209,72

薄荷绿
CMYK 80,24,98,0　　RGB 29,149,62

油绿
CMYK 74,0,100,0　　RGB 0,187,18

柳色
CMYK 60,24,81,0　　RGB 120,163,84

石绿
CMYK 77,11,87,0　　RGB 22,169,81

青绿
CMYK 86,41,70,0　　RGB 0,125,101

深绿
CMYK 91,54,100,24　　RGB 0,88,48

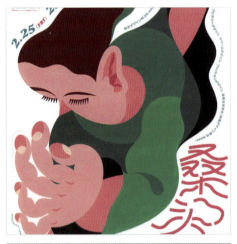

	CMYK	80,26,93,0	RGB	32,147,70
	CMYK	86,40,86,2	RGB	3,125,78
	CMYK	86,51,79,13	RGB	33,103,77
	CMYK	7,42,19,0	RGB	239,174,182

○ 同类赏析 ▲

此为某学校毕业作品展的宣传招贴，色彩和文字布局充满活力，人物造型新颖，传递出了设计的新风尚。

	CMYK	72,46,93,6	RGB	89,120,60
	CMYK	38,100,97,4	RGB	175,21,38
	CMYK	83,62,100,43	RGB	39,65,28

○ 同类赏析 ▲

MINI COOPER系列广告招贴，设计师从微观视角呈现产品，草丛与红瓢虫的视觉差，让画面更具吸引力，比拟的手法增添了不少意趣。

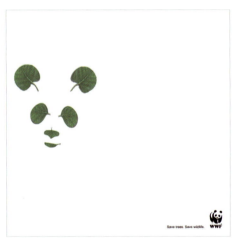

	CMYK	67,28,100,0	RGB	100,153,47
	CMYK	0,0,0,0	RGB	254,254,254

○ 同类赏析 ▲

该公益广告招贴的主题是"拯救绿树，拯救野生环境"，设计师用绿叶勾勒出大熊猫的轮廓，搭配白色的背景十分显眼。

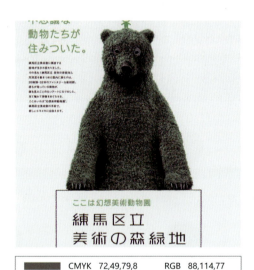

	CMYK	72,49,79,8	RGB	88,114,77
	CMYK	48,12,64,0	RGB	151,193,118
	CMYK	6,5,5,0	RGB	242,242,242

○ 同类赏析 ▲

设计师用绿色的元素将美术馆最大的特色展示出来，获得了很好的宣传效果，简洁的画面排版方便受众阅读。

2.2.5 青色

　　青色是介于绿色和蓝色之间的一种颜色，即发蓝的绿色或发绿的蓝色，有点类似于湖水或翡翠玉石的颜色，给人清脆而不张扬、伶俐而不圆滑、清爽而不单调的感觉。

　　由于青色与绿色、蓝色有些相近，所以在视觉上让人会觉得不好区分。如果无法界定一种颜色是蓝色还是绿色时，这个颜色就可以被称为青色。

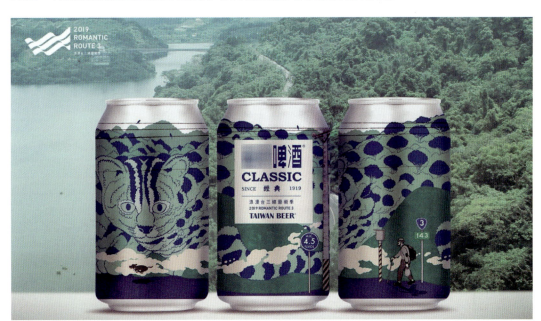

青色
CMYK 65,0,54,0　　RGB 0,225,159

翡翠色
CMYK 61,0,47,0　　RGB 61,225,174

青竹色
CMYK 59,12,41,0　　RGB 114,185,167

水浅葱
CMYK 61,27,39,0　　RGB 112,161,158

玉色
CMYK 63,0,52,0　　RGB 46,223,163

石青
CMYK 55,0,46,0　　RGB 122,207,166

碧色
CMYK 67,0,49,0　　RGB 28,209,166

青碧
CMYK 67,0,47,0　　RGB 72,192,164

竹青
CMYK 61,36,70,0　　RGB 120,146,98

广告招贴设计

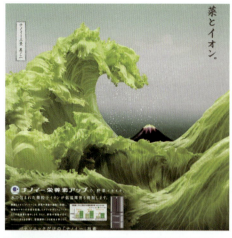

	CMYK 57,23,100,0	RGB 131,167,19
	CMYK 74,4,59,0	RGB 20,181,137
	CMYK 53,3,76,0	RGB 137,200,95
	CMYK 53,3,76,0	RGB 137,200,95

○ 同类赏析

通过鲜嫩的绿色菜和紫色的茄子构成海浪与富士山的意象,模拟日本经典版画作品里的滔天巨浪,呈现冰箱的强劲效果。

	CMYK 48,5,33,0	RGB 145,206,188
	CMYK 92,87,88,79	RGB 2,2,2

○ 同类赏析

玻璃设计艺术节广告招贴,设计师采用青色的图形元素,设计出朦胧效果,就像隔着一层玻璃看世界,梦幻而唯美。

	CMYK 63,0,44,0	RGB 38,225,182
	CMYK 76,30,44,0	RGB 56,147,148
	CMYK 93,88,89,80	RGB 0,0,0

○ 同类赏析

以孔雀群为主题的艺术展广告招贴,设计师用青色渲染孔雀绚丽夺目的光彩,给人一种与众不同的视觉感受,而错落的排版则增强了设计感。

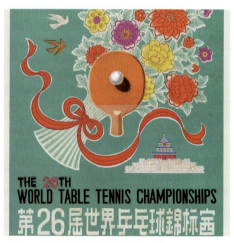

	CMYK 77,22,41,0	RGB 23,158,161
	CMYK 7,65,90,0	RGB 239,122,29
	CMYK 35,86,15,0	RGB 187,65,140
	CMYK 9,10,82,0	RGB 249,228,49

○ 同类赏析

第26届世界乒乓球锦标赛广告招贴,设计师用青色为底色突出玫瑰红、橙色、黄色等暖色调元素,从而让画面营造出的视觉冲击力给观众以和谐、舒适之感。

2.2.6 蓝色

蓝色属于标准的冷色调，非常纯净，通常能让人联想到海洋、天空、湖水、宇宙，能够传达出晴朗、美丽、梦幻、冷静、理智、安详与广阔之感。蓝色的对比色是橙色和黄色，邻近色是绿色和紫色。

蓝色种类繁多，有钴蓝、湖蓝、靛蓝、蔚蓝、宝蓝、藏蓝、亮蓝、孔雀蓝、天蓝、深蓝、淡蓝、瓦蓝和宝石蓝等，每种蓝都代表不一样的意境。

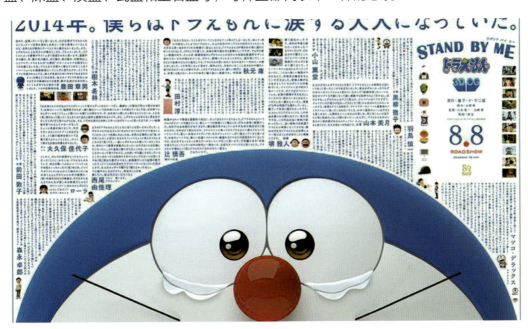

蓝
CMYK 62,0,8,0 RGB 68,206,245

蔚蓝
CMYK 48,0,13,0 RGB 112,242,255

水色
CMYK 36,2,14,0 RGB 175,223,228

碧蓝
CMYK 57,0,24,0 RGB 62,237,232

琉璃色
CMYK 87,66,7,0 RGB 42,92,170

群青
CMYK 75,55,7,0 RGB 78,114,184

宝蓝
CMYK 79,66,0,0 RGB 75,92,196

花青
CMYK 100,92,41,2 RGB 1,52,115

藏蓝
CMYK 91,96,23,0 RGB 59,46,126

广告招贴设计

颜色	CMYK	RGB
	72,17,19,0	42,172,206
	8,46,4,0	236,165,199
	26,6,42,0	205,222,168
	13,4,57,0	240,237,134

○ 同类赏析 ▲

租赁企业广告招贴，设计师用微小模型形象展示各种租赁服务，以蓝色为背景色，象征广阔的蓝天，与其中的交通工具相呼应。

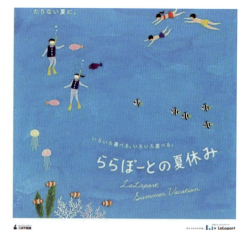

颜色	CMYK	RGB
	72,16,3,0	19,175,236
	86,41,100,3	4,123,55
	0,41,13,0	252,180,192
	9,18,87,0	247,214,25

○ 同类赏析 ▲

日本大型购物商场LaLaport广告招贴，设计师通过蓝色勾勒海洋意象，以暑期为背景，营造海边玩闹的娱乐场景，以吸引客户。

颜色	CMYK	RGB
	81,33,38,0	1,142,159
	73,11,27,0	14,179,198
	52,100,77,28	122,10,46

○ 同类赏析 ▲

Baccarat水晶品牌广告招贴，设计师以哆啦A梦为主题，运用哆啦A梦的形象颜色——蓝色，既给人一种梦幻之感，同时又不会产生违和感。

颜色	CMYK	RGB
	91,67,6,0	3,89,172
	86,54,5,0	0,110,187
	14,84,61,0	224,73,80

○ 同类赏析 ▲

LEGO户外广告招贴，设计师将积木元素运用到设计中，以蓝天、白云的设计与户外风景相呼应，红色的品牌logo在衬托下也足够吸睛。

2.2.7 紫色

　　紫色属于中性偏冷色调，由温暖的红色和冷静的蓝色融合而成，是极佳的刺激色。紫色常见的类型有紫红、木槿紫、紫丁香、薰衣草紫、紫水晶、紫罗兰、矿紫、三色堇紫和浅灰紫等。

　　一个优秀的设计师能够让紫色变得非常醒目和时尚，而在中国人的传统观念里，紫色有高雅和富贵的意义，与幸运、财富、华贵相关联，所以日常运用比较多。

紫色
CMYK 60,77,0,0　　　RGB 142,75,188

菖蒲色
CMYK 71,77,6,0　　　RGB 105,77,159

丁香色
CMYK 27,41,0,0　　　RGB 204,164,227

葡萄色
CMYK 82,93,49,19　　RGB 71,44,85

黛紫
CMYK 76,83,46,9　　　RGB 87,65,101

青紫
CMYK 71,76,6,0　　　RGB 105,80,161

绛紫
CMYK 53,84,57,8　　　RGB 140,67,86

雪青
CMYK 38,37,0,0　　　RGB 176,164,226

堇色
CMYK 67,67,6,60　　　RGB 111,96,170

广告招贴设计

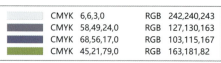

CMYK	6,6,3,0	RGB 242,240,243
CMYK	58,49,24,0	RGB 127,130,163
CMYK	68,56,17,0	RGB 103,115,167
CMYK	45,21,79,0	RGB 163,181,82

○ 同类赏析

日本佐川急便集团在奥运会期间采用的广告招贴，设计师用企业的形象色——紫色为主要元素，通过颜色的层次感以加深消费者对企业的印象。

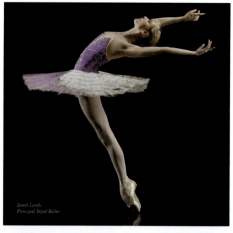

CMYK	53,70,7,0	RGB 147,97,166
CMYK	36,50,14,0	RGB 180,142,179
CMYK	93,88,89,80	RGB 0,0,0

○ 同类赏析

BLOCH芭蕾舞官方网站的招贴宣传广告，设计师将紫色作为主要元素在黑色中突出，优雅美丽，就像芭蕾舞本身。

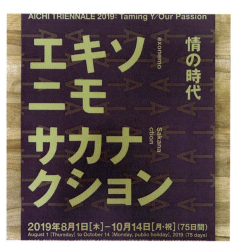

CMYK	79,100,48,9	RGB 91,19,92
CMYK	26,13,56,0	RGB 208,211,134
CMYK	62,79,57,14	RGB 114,70,85

○ 同类赏析

美术馆展览广告招贴，设计师用紫色与金色搭配，对比既明显又不突兀，暗含风情与典雅，为"情的时代"展览增色不少。

CMYK	59,87,0,0	RGB 154,31,182
CMYK	71,83,0,0	RGB 110,61,170
CMYK	0,77,93,0	RGB 254,93,2
CMYK	93,88,89,80	RGB 0,0,0

○ 同类赏析

为了表达炫酷好看的视觉效果，设计师运用了多种暖色调颜色，并以紫色做底进行中和，字体采用黑色，减少了整体画面的混乱感。

2.2.8 黑、白、灰色

　　黑、白、灰三色属于无彩色，也称中性色，黑、白、灰元素广泛存在和被应用于社会各个领域，如文化、艺术、科技、环境等领域。黑、白、灰三色属性既对立又具有共性。

　　在无彩色系中，黑、白、灰三色只有明度的差异，白色明度最高，黑色明度最低。设计师既可以黑、白、灰三色为主题，也可搭配其他颜色以发挥其辅助作用。无彩色具有万能性。

黑色
CMYK 93,88,89,80　　RGB 0,0,0

煤黑
CMYK 75,77,82,58　　RGB 48,37,31

漆黑
CMYK 90,87,71,60　　RGB 22,24,36

墨色
CMYK 76,70,65,28　　RGB 70,69,71

黛
CMYK 66,64,79,25　　RGB 93,81,59

灰色
CMYK 57,48,45,0　　RGB 128,128,128

银鼠色
CMYK 43,33,30,0　　RGB 161,163,166

乳白色
CMYK 21,13,16,0　　RGB 211,215,212

白色
CMYK 0,0,0,0　　RGB 255,255,255

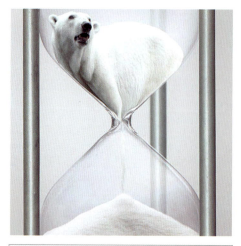

	CMYK 6,5,1,0	RGB 242,243,248
	CMYK 53,36,41,0	RGB 137,152,147

	CMYK 92,88,86,78	RGB 4,2,5
	CMYK 0,2,0,0	RGB 254,252,253
	CMYK 57,92,94,47	RGB 89,28,23
	CMYK 15,35,80,0	RGB 230,179,64

○ 同类赏析

公益广告招贴《北极熊的时间不多了》，设计师以白色同时表达北极熊和沙漏两种意象，既贴切又形象，能够完整地诠释设计师的设计理念。

○ 同类赏析

日式甜点广告招贴《黑船》，设计师为了凸显历史感和文化感，用黑色背景和白色文字营造出空间感，很好地展示了甜点本身。

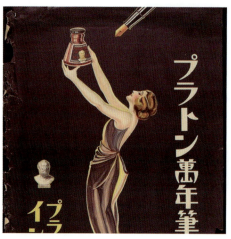

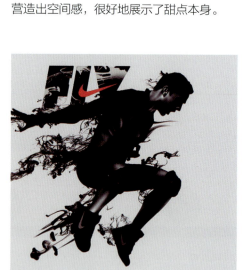

	CMYK 79,72,71,42	RGB 53,55,54
	CMYK 13,14,80,0	RGB 240,219,64
	CMYK 10,13,30,0	RGB 238,224,189
	CMYK 27,40,47,0	RGB 199,162,133

	CMYK 93,88,89,80	RGB 0,0,0
	CMYK 11,90,90,0	RGB 229,54,35
	CMYK 17,11,8,0	RGB 218,223,229

○ 同类赏析

万年笔广告招贴，设计师采用黑色展示出古朴和质感，复古的画风让观者确信钢笔的品质真的可以"一支永流传"。

○ 同类赏析

设计师用运动的人物形象展现运动之美，黑色的水墨意象获得了律动的效果，既为画面增添了感染力，又极具艺术感。

2.3　色彩使用技巧

　　色彩的表现力是无穷的，关键在于设计师如何应用。经过漫长的发展历程，一些基本的色彩使用技巧更加成熟，其能够有效辅助设计师把握色彩应用方向。设计师只有了解色彩搭配的基本规则，才能在此基础上获得更多创意。

2.3.1 招贴色彩设计规则

通常，色彩在应用中可被分为主色、配色、背景色、融合色和强调色5种类型，所以广告招贴设计中的颜色应用应各有侧重、主次分明。这也是设计师要学习的第一课，即把握"整体协调，细节对比"的原则。

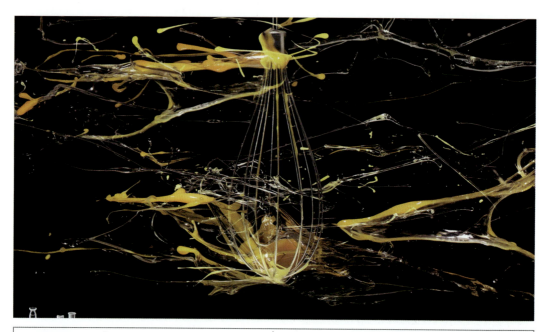

■ CMYK 93,88,84,76　　RGB 3,4,9　　　　■ CMYK 12,11,88,0　　RGB 244,224,15

○ 思路赏析

这是某电器品牌为旗下的一款打蛋器设计的广告招贴，设计主题为"The joy of cooking"，即"烹调的乐趣"，从而让消费者感受到烹饪的过程是可以极具艺术性的。

○ 配色赏析

设计背景色为黑色，鲜黄的蛋液、透明的蛋清在背景中显得轮廓分明，简单的色彩对比对主题的呈现有很大的作用。

○ 设计思考

在画面中只有简单的两个元素，一是推广的产品，二是飞溅的蛋液，设计师给我们提供了另一种视角，让我们看到产品的运作速度，比起直接的产品介绍更加直观。

第2章 广告招贴设计的色彩应用

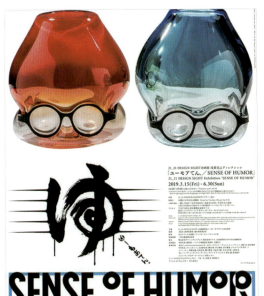

	CMYK	RGB
	35,100,86,1	185,28,49
	83,42,24,0	0,130,173
	79,82,82,67	34,24,22
	0,0,0,0	255,255,255

	CMYK	RGB
	60,75,74,28	103,66,58
	84,62,13,0	50,100,169
	28,64,22,0	198,118,153
	46,19,10,0	151,188,217

○ 同类赏析

展览广告招贴，紧扣"幽默感"这一展览主题，白色背景既干净又有包容性，画面上方红、蓝两色玻璃杯，设计师用拟人手法给其增添了趣味性，饱和度不高的色调丰富、和谐。

○ 同类赏析

这是某品牌的甜点招贴，低饱和度的水绿色背景给人干净、清新的感觉，配合高饱和度颜色的甜点，更能突出产品的主体。

○ 其他欣赏 ○ ○ 其他欣赏 ○ ○ 其他欣赏 ○

2.3.2 彩色招贴设计用色

有彩色的应用相较于无彩色要复杂一些，因为不同的颜色冷暖属性不同、饱和度不同，互相之间可以对比、可以烘托，因而要获得理想的视觉效果，设计师的处理方式应有所不同。下面来看看彩色招贴的不同展示。

	CMYK 8,3,86,0	RGB 254,241,4		CMYK 78,13,87,0	RGB 2,165,82
	CMYK 93,92,8,0	RGB 49,49,145		CMYK 8,94,0,0	RGB 238,0,145

○ 思路赏析

该科幻动画广告招贴在艺术表现上别具一格、与众不同，除了画风清奇，对色彩的应用也体现了设计师的思想新潮。

○ 配色赏析

画面几乎采用了紫色、粉红色、玫红色、橘红色、蓝色、绿色、深绿色、黄色、黑色等各种颜色，有的颜色互相融合、有的颜色互相对比，视觉成炸裂性，将"不管不顾"的精神暗含其中。

○ 设计思考

动画的主题是"人类是否会与机器结合，是否会有感情存在"，所以设计师将画面一分为二，在内容上体现科技的进与退对人类所产生的影响。

第2章 广告招贴设计的色彩应用

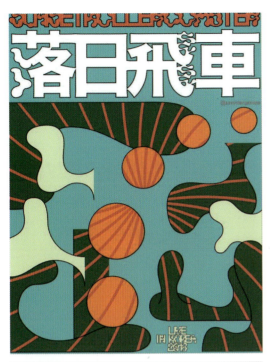

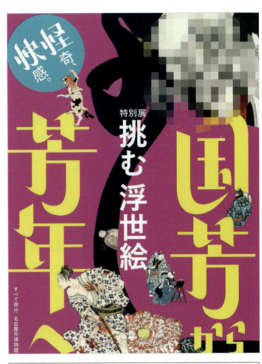

	CMYK 66,8,29,0	RGB 74,187,195
	CMYK 86,53,97,22	RGB 37,92,50
	CMYK 5,67,83,0	RGB 241,117,45
	CMYK 17,1,36,0	RGB 226,239,186

	CMYK 28,94,11,0	RGB 200,30,136
	CMYK 100,92,59,37	RGB 6,37,66
	CMYK 7,3,86,0	RGB 255,241,3
	CMYK 74,17,18,0	RGB 7,171,208

 同类赏析

落日飞车乐队专辑的广告招贴,设计师根据音乐的风格进行了一次复古拼贴,应用了冲击性强的橙色和绿色、青色,营造出绮丽的画风。

 同类赏析

挑战浮世绘特别展览广告招贴,为了体现锦绣万花的风格,设计师以玫瑰红作为底色吸睛,与黄色的文字元素形成对比,十分大胆,与其他辅助色一起极具冲击力。

○ 其他欣赏 ○　　　○ 其他欣赏 ○　　　○ 其他欣赏 ○

51/

2.3.3 黑白招贴设计用色

　　黑、白两色是无彩色中对比鲜明，也是使用最多的两种颜色，用黑、白两色搭配塑造设计形象，能给人留下直观且强烈的印象。在黑与白之中，情绪的感染无限延展，给了设计师与受众同样的空间。下面来看一些优秀的黑、白招贴设计。

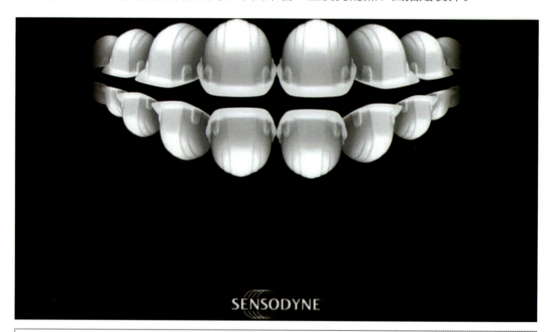

| ■ | CMYK 93,88,89,80 | RGB 0,0,0 | □ | CMYK 0,0,0,0 | RGB 254,254,254 |

○ 思路赏析

知名牙膏品牌Sensodyne的一款形象广告招贴，以此提升品牌在消费者心目中的知名度。设计师以产品功能和效果为展示主体，足以让消费者对品牌及产品产生信赖感。

○ 配色赏析

以纯黑色为背景，目的是突出白色的牙齿结构，将品牌标志和文字也设计成白色，使整个画面更加统一、连贯。

○ 设计思考

简单的图形内容、对比强烈的配色，整个画面简洁、直白，主题是"Protects"，以安全帽组成牙齿的意象，既体现了保护牙齿的主题，又有创意。

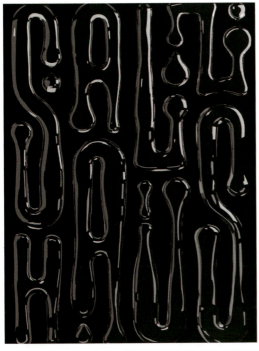

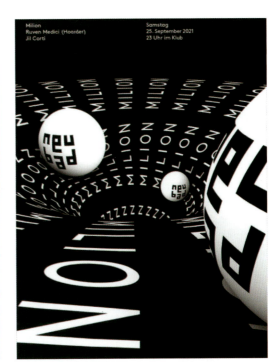

	CMYK 89,87,85,77	RGB 10,4,6
	CMYK 81,80,73,57	RGB 39,34,38

	CMYK 93,88,89,80	RGB 0,0,0
	CMYK 0,0,0,0	RGB 255,255,255

○ 同类赏析

Salzhaus文化活动广告招贴，设计师直接以纯黑色为背景，设计了特殊的字体，通过光影效果突出文字，像滚动的墨珠，既大气又灵动。

○ 同类赏析

瑞典文化中心广告招贴，主题是"milion"，设计师用主题文字勾勒出一个立体的空间，黑、白色调对比强化了空间效果。

○ 其他欣赏 ○　　　　○ 其他欣赏 ○　　　　○ 其他欣赏 ○

第 2 章　广告招贴设计的色彩应用

2.4 色彩关系与创意表现

　　色彩搭配千变万化，色彩之间的关系也千变万化，如常见的对比、宾主等。这些色彩关系让设计呈现出不同的创意。设计师应该了解基本的色彩关系，并知晓如何运用。下面来一起看看吧。

2.4.1 巧用对比关系加大画面色彩跨度

人们常说的对比就是指补色、三原色之间的对比，这样的搭配方式能产生强烈的视觉效果，使画面更加饱满。不过在实际运用中，设计师并不追求刻意的对比效果，否则容易使画面变得低俗、杂乱。设计师必须控制好对比的"度"。

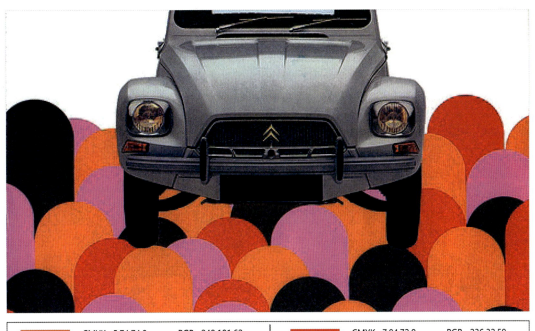

| | CMYK 5,74,74,0 | RGB 240,101,62 | | CMYK 7,94,72,0 | RGB 236,32,59 |
| | CMYK 82,98,50,21 | RGB 71,35,81 | | CMYK 11,67,0,0 | RGB 236,115,184 |

○ 思路赏析

汽车品牌雪铁龙为Dyane 6系列车型发布广告招贴，设计师主要在画面中突出了汽车品牌标志和汽车车型。

○ 配色赏析

该广告招贴可分为两个部分，画面上方以白色为背景清晰地展示出汽车车型，下方以红、橙、粉、紫层叠搭配，营造出花团锦簇的氛围，让轿车给人留下一种众星捧月的印象。

○ 设计思考

由于该广告招贴风格较为复古，所以画面呈现出一些颗粒感，这样也让此设计有与众不同之处，与真实的摄影图片相比，加入绘画的设计，能更凸显品牌的历史感。

广告招贴设计

	CMYK	RGB
	2,37,30,0	249,186,168
	72,7,46,0	38,181,163
	78,72,72,42	56,55,53
	0,0,0,0	254,254,254

青森县立美术馆募集海报，在浅肉色的背景上青色元素更显心境开阔，情绪明朗，尤其是整体画风沉稳，青色元素更是点睛之笔。

	CMYK	RGB
	63,80,0,0	128,70,170
	4,22,81,0	255,211,52
	47,39,17,0	153,154,184

○ 同类赏析

艺术展览广告招贴，主题是"变革的密室"，设计师以紫色元素呈现砖头图形，营造空间感，黄色作为紫色互补色，着意添加让画面更有层次。

○ 其他欣赏　　○ 其他欣赏　　○ 其他欣赏

/56

2.4.2 通过调和关系创造舒适的画面效果

如果设计师要追求舒适的画面效果，就要注意色彩之间的调和关系，既可以改变色彩的纯度或明度，也可以在不同的色彩之间做间隔处理，还可以调整不同颜色的呈现比例等。下面来看一些让人觉得舒适的招贴设计。

	CMYK 8,8,14,0	RGB 239,235,223		CMYK 76,16,86,0	RGB 40,163,82
	CMYK 34,31,40,0	RGB 184,173,151		CMYK 0,93,93,0	RGB 253,30,13

○ **思路赏析**

挪石印刷社广告招贴，设计师目的是通过简单的设计内容向受众宣传其工作属性，让受众对印刷社有更多的了解，更加认同并重视其工作。

○ **配色赏析**

色彩搭配统一、协调，同时能看出不同的色彩层次，背景颜色较浅，所以图形元素更深、更亮。为了突出机身部分，特意为机翼设计了鲜亮的绿色加以区分，也为整个画面带来一抹亮色。

○ **设计思考**

设计师巧用流程图的方式展示印刷社的日常工作，既有趣又接地气，以机身作为载体使步骤水到渠成，用线条勾勒图形，简约而不简单。

广告招贴设计

	CMYK 27,12,11,0	RGB 197,214,222
	CMYK 6,9,79,0	RGB 255,233,59
	CMYK 3,47,40,0	RGB 246,164,140
	CMYK 72,39,18,0	RGB 79,140,185

	CMYK 81,44,15,0	RGB 35,128,185
	CMYK 56,8,80,0	RGB 130,191,87
	CMYK 41,5,3,0	RGB 159,216,246

○ 同类赏析

东京都专门学校展览广告招贴，设计师用低饱和度的颜色互相融合，呈现出丰富多彩的美术世界。画面有一种沉静的美。

○ 同类赏析

以自然为主题的展览的广告招贴，设计师用蓝色、绿色、浅蓝色这3种邻近色体现自然元素——山峦、湖泊，画面自成一体，体现融合的美感。

○ 其他欣赏 ○　　　○ 其他欣赏 ○　　　○ 其他欣赏 ○

2.4.3 利用强调增强画面表现力

色彩的强调是设计师常用的处理方式，需要突出主体元素时，强调色彩能够增强宣传效果，并精准表达主题。强调色彩的方式无非是扩大色彩面积、提高色彩饱和度或加深对比等。这对设计师用色的技巧和熟练度是一种考验。

| | CMYK 73,46,31,0 | RGB 83,127,156 | | CMYK 7,40,92,0 | RGB 244,174,0 |
| | CMYK 0,0,0,0 | RGB 254,254,254 | | CMYK 6,0,49,0 | RGB 255,251,154 |

○ **思路赏析**
某设计师个展广告招贴，该设计师多以动物为其设计灵感与主题，所以宣传招贴一定要带有其本人的风格。

○ **配色赏析**
蓝灰色的背景呈现出一种空寂的生命世界，禽鸟的白色羽毛更是带来纯净与洁白的美，黄色的喙是整个画面唯一的暖色，也是该招贴设计的点睛之笔，为设计带来了更丰富的层次和人文美。

○ **设计思考**
该设计师一直在探索自然的生态系统，表达它的神秘、不可思议，还有美，其个展广告招贴同样承载了其理念，将自然之美表达得淋漓尽致。

广告招贴设计

	CMYK	RGB
	9,80,70,0	234,84,67
	81,21,93,0	1,153,70
	43,36,32,0	160,158,161
	79,83,80,66	35,23,23

○ 同类赏析

插画展广告招贴，以各种有趣的植物、动物为主题，该招贴的主要图形元素也是小动物，不仅造型奇特，而且用色大胆，因此十分抢眼。

	CMYK	RGB
	68,0,100,0	0,215,0
	89,84,85,75	10,10,10
	0,0,0,0	255,255,255

○ 同类赏析

为了吸引受众关注艺术展活动，设计师用绿色条块占据本招贴大部分面积，留下一些边界展示文字信息，这样反向强调有效突出了关键信息。

○ 其他欣赏 ○　　○ 其他欣赏 ○　　○ 其他欣赏 ○

第 3 章

广告招贴的设计风格类型

学习目标

可能很多人都误以为只有油画才有艺术风格，招贴这类受众化的商业广告并没有系统化的风格。其实不然，经过较长的历史发展，招贴在不同时期，有明显的设计风格，到了现代设计风格更是不拘泥于一种，设计师要懂得灵活运用。

赏析要点

谢雷特风格
劳特雷克风格
彼得·贝伦斯风格
荷兰风格派
表现主义
立体主义
波普主义
超现实主义

3.1 早期广告招贴设计

广告招贴设计的发展经过了一段时间才有了如今这样百花齐放的局面。早期广告招贴设计的风格与现今大有不同，在这个过程中出现了很多个人风格明显的广告招贴设计师，能够代表一个时代。下面一起来了解一下。

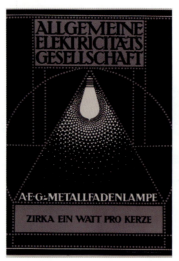

3.1.1 谢雷特风格

朱尔斯·谢雷特（Jules Cheret），生于1836年5月31日，于1932年9月23日去世，法国著名画家和设计师。他被称为"现代海报设计之父"和"法国妇女解放之父"，对现代广告招贴的贡献非常大。

19世纪末，法国掀起了新艺术运动。法国政府调整了禁止公开张贴海报的规定，从而推动了海报设计的发展，许多设计师纷纷加入招贴设计的队伍，一时之间数以万计的招贴海报涌入市场，而其中一些风格明显、水平高超的设计师也脱颖而出，朱尔斯·谢雷特就是其中之一。

谢雷特直接在石板上绘制招贴作品。其作品特色为图形写实，色彩明快华丽，形式多样，整个画面洋溢着热烈欢快的情调。他把多种绘画风格和传统的壁画艺术融入招贴作品中，使之产生了非常强烈的视觉效果。

他于1866年在巴黎自己的印刷厂设计制作的第一张彩色石版招贴。它在现代招贴史上具有划时代的意义，标志着现代招贴的诞生。

谢雷特的作品具有较为明显的个人风格，尤其是他作品中的女性形象典雅美丽，风靡一时，成为巴黎妇人争相模仿的范本。

其一生创作招贴作品超1000幅，有的作品印数多达20万张，甚至还有高达2.4m的大型招贴。而设计的题材与类型涉及社会生活的各个方面，无论是社会反响，还是艺术界评价都十分好。

1890年，法国政府授予他荣誉勋章。在他逝世后，尼斯城还设立了"谢雷特展览馆"，专门收藏并展示他的作品。

3.1.2 劳特雷克风格

亨利·德·图卢兹·劳特雷克，1864年11月24日出生于法国阿勒比，1901年9月9日逝于马尔罗美城堡，时年仅37岁。他自幼身有残疾，发育不全，出身于法国贵族家庭，是有名的后印象派画家、近代海报设计与石版画艺术先驱，被人称作"蒙马特尔之魂"。

劳特雷克承袭印象派画家莫奈、毕沙罗等人的画风，以及受日本浮世绘的影响，开拓出新的绘画写实技巧。尤其擅长人物画，其对舞者、女伶等中下阶层人物的描绘十分深刻。

除绘画上的成就，劳特雷克设计的彩色海报更是推动了海报设计的创新。他使用石版画技术，舍弃传统西方绘画的透视法，以浮世绘中深刻的线条表现观赏者眼中的主观空间，搭配巧妙的标题文字，成功地吸引观赏者的目光，与皮埃尔·勃纳尔同为当时最具影响力的海报设计者。

由于当时海报才刚运用在商业宣传上，所以很多商家仅制作一些黑、白海报用以宣传。红磨坊委托劳特雷克设计并开始制作鲜艳、造型有力的彩色海报，以大胆的动作与表情吸引顾客上门，果然一炮走红。

　　劳特雷克的成功并不是偶然的。他设计的海报拥有主观的空间感，且并不追求对称，还用大面积纯色元素搭配刺激性的彩色字体，加上本身独特的人物刻画，这一切融合得十分完美，使招贴作品具备了强大的吸引力，成为当时夜总会或歌手重要的宣传品。

3.1.3 彼得·贝伦斯风格

彼得·贝伦斯，德国现代主义设计的重要奠基人之一，是"德国工业同盟"最著名的设计师，被誉为"第一位现代艺术设计师"。贝伦斯出生于汉堡，曾在艺术学院学习绘画。

1891年后他在慕尼黑从事书籍插图和木版画创作，后改学建筑。

1893年他成为慕尼黑"青年风格"组织的成员，其间受到了当时激进艺术的影响。

1900年到达姆施塔特艺术新村，在那里他由艺术转向了建筑。

1903年他被任命为迪塞尔多夫艺术学校的校长，在学校推行设计教育改革。

其早期的设计主要是曲线的新艺术运动风格，后在几何和直线的运用上寻找新的发展方向，主张对造型规律进行数学分析。基于此，他开始研究植物、动物灵动而自然的线条，不断改进自己的技术，希望借助技术的帮助确定现代风格，而不是盲目追求传统。

3.2 现代艺术运动

　　现代艺术运动，即国际现代主义艺术运动，鼻祖被公认为马塞尔·杜尚。现代艺术运动并不直白地批判社会，而是隐喻地对社会进行批判和颠覆，从而最大限度地唤醒对人性异化的反思。现代艺术运动影响了不同的艺术领域，包括美术、建筑，其中就有招贴设计。经过现代艺术运动后，招贴设计开始分为不同流派。

3.2.1 荷兰风格派

荷兰风格派又称新造型主义画派，于1917—1928年由蒙德里安等在荷兰创立。荷兰风格派作为艺术学派的一种，不仅关心美学，更努力挖掘生活与艺术的联系，其绘画宗旨完全拒绝使用任何的具象元素，致力只用单纯的色彩和几何形象来表现纯粹的精神世界。

	CMYK 91,73,0,0	RGB 7,31,255		CMYK 62,0,9,0	RGB 57,211,249
	CMYK 65,0,46,0	RGB 57,211,173		CMYK 4,28,89,0	RGB 255,199,0

○ 思路赏析
温室三角洲是荷兰一个非常有经验的园艺机构，业务范围包括生鲜食品和鲜花行业。为了推广品牌形象设计了此招贴。其整体设计简约大气。

○ 配色赏析
设计师用青色、深蓝、黄色、红色、紫色几种色块元素，象征多姿多彩的农作物，拼凑在一起就有了农田的意象，对机构的工作属性也是一种很好的展示。

○ 设计思考
色块的拼凑自由、随意，保持相对独立性和鲜明的可视性，简单的图形设计更易让受众接受，让品牌印象在受众心目中扎根。

广告招贴设计

	CMYK 67,0,2,0	RGB 0,200,255
	CMYK 51,87,0,0	RGB 180,0,190
	CMYK 0,76,93,0	RGB 255,95,0
	CMYK 73,0,87,0	RGB 0,190,80

	CMYK 14,9,87,0	RGB 240,226,29
	CMYK 6,5,5,0	RGB 242,242,242

○ 同类赏析

城市交通项目广告招贴，设计师以4种不同颜色的色块代表4种不同的交通工具，并形象地展示出车辆奔驰的平面形象。

○ 同类赏析

荷兰中央博物馆设计的新的形象招贴，主要元素为一个简单的圆形，能够表示"中央"的意思，黄色元素也强化了识别性。

○ 其他欣赏 ○　　　○ 其他欣赏 ○　　　○ 其他欣赏 ○

/ 70

3.2.2 表现主义

表现主义是现代重要艺术流派之一，20世纪初流行于德国、法国、奥地利、北欧和俄罗斯。表现主义指艺术中强调表现艺术家的主观感情和自我感受而导致对客观形态的夸张、变形乃至怪诞处理的一种思潮。从表现主义设计中人们可以看到变形夸张的形象、荒诞的画面艺术效果，这些都表现出强烈的表现主义倾向。

| | CMYK 9,76,38,0 | RGB 235,96,119 | | CMYK 72,54,21,0 | RGB 89,117,164 |
| | CMYK 11,16,45,0 | RGB 239,219,156 | | CMYK 56,27,22,0 | RGB 125,167,189 |

○ 思路赏析

电影《北方小镇奇谈》海报，其是一部荒诞喜剧，招贴海报设计与电影类型一脉相承，典型的表现主义。

○ 配色赏析

该海报冷暖色调的对比非常明显，更显画风奇绝，人物面部一分为二进行明暗对比，让人物变得捉摸不透，极具艺术性。

○ 设计思考

以电影画面为主要图形元素，通过对人物表情的刻画，突出凝重、深不见底的故事感，吸引受众观看并一探究竟。

广告招贴设计

	CMYK 78,46,31,0	RGB 59,125,157
	CMYK 7,2,60,0	RGB 254,245,124
	CMYK 5,0,26,0	RGB 253,255,208
	CMYK 43,71,88,5	RGB 162,93,52

	CMYK 20,93,98,0	RGB 213,46,28
	CMYK 9,11,18,0	RGB 238,229,212

○ 同类赏析

该电影招贴海报将人物的表情扭曲化，夸张地表现电影的风格与情趣，字体轮廓也豪放粗犷，可以直接俘获观众的情绪。

○ 同类赏析

红色元素为海报画面带来了刺激紧张感，与米白色元素形成反差，有种诡异怪诞的气氛在画面中蔓延。

○ 其他欣赏 ○　　　　○ 其他欣赏 ○　　　　○ 其他欣赏 ○

/72

3.2.3 立体主义

　　立体主义是西方现代艺术史上的一个运动流派,又被称为立方主义,1907年始于法国。立体主义的艺术家追求碎裂、解析、重新组合的形式,形成分离的画面,以许多组合的碎片形态为艺术家展现所要达到的目标。

	CMYK 39,87,71,2	RGB 174,65,70		CMYK 46,37,86,0	RGB 160,153,65
	CMYK 85,45,45,0	RGB 5,121,136		CMYK 94,97,54,32	RGB 35,33,70

○ **思路赏析**

这是一幅风格鲜明、色彩跳跃的电影招贴海报,与写实风格不同,设计师用抽象的手法来表达电影的主题,形成了犀利的画风。

○ **配色赏析**

该海报整体色调较为暗淡,色彩饱和度较低,有效烘托了电影的基调,为了区分人物,用红色、黄色、青色等不同的色彩交错点缀画面。

○ **设计思考**

该海报设计的一大特点便是其大量运用人物元素,并紧凑地安排在一起,不同寻常的构图变成了设计师独一无二的风格,呈现了满满的故事性。

广告招贴设计

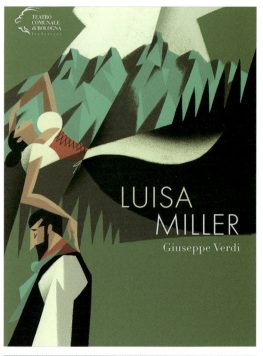

	CMYK 44,71,0,0	RGB 196,87,212
	CMYK 40,27,94,0	RGB 177,175,38
	CMYK 72,42,100,3	RGB 88,127,21
	CMYK 93,88,89,80	RGB 0,0,0

	CMYK 87,68,100,58	RGB 17,44,3
	CMYK 78,41,100,3	RGB 63,125,14
	CMYK 76,16,68,0	RGB 32,164,115
	CMYK 30,81,98,0	RGB 195,81,31

○ 同类赏析

浓烈的色彩搭配在黑色背景中就像绽放的花朵——迷人、优雅，映射影片的女主人公，设计师简单的笔触让画面极具表现力。

○ 同类赏析

歌剧Luisa Miller海报招贴，设计师用不同颜色将画面切割为几个区域，对绿色系的运用为画面增添了氛围感，符合歌剧作品的典雅风格。

○ 其他欣赏 ○ ○ 其他欣赏 ○ ○ 其他欣赏 ○

/74

3.2.4 未来主义

　　未来主义是20世纪初出现于意大利，随后流行于俄、法、英、德等国的一个现代主义文学艺术流派。该流派的主张是表现运动，拒绝一切低沉的色调，需要一切尖角形的激动力、动力性花纹装饰以及斜行的线、旋转的圆圈，它们符合人们内心反抗的需要，更能感性地表达内容。

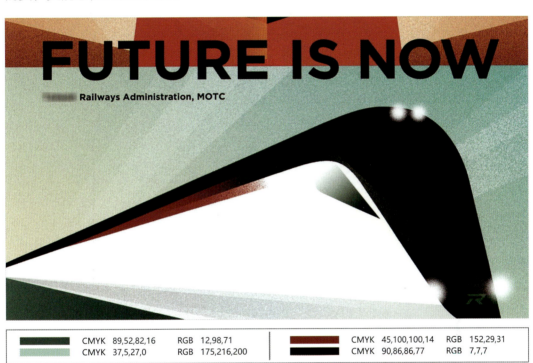

| | CMYK 89,52,82,16 | RGB 12,98,71 | | CMYK 45,100,100,14 | RGB 152,29,31 |
| | CMYK 37,5,27,0 | RGB 175,216,200 | | CMYK 90,86,86,77 | RGB 7,7,7 |

○ 思路赏析

高铁设计招贴，以"FUTURE IS NOW"（未来已来）为主题，描绘了运动中的火车形象，传递给受众速度的概念。

○ 配色赏析

层层变化的颜色展现了一种动势，黑、白对比让火车形象更加高端，科技感十足，一抹红、一抹绿，为画面增添了艺术活力。

○ 设计思考

除了核心的火车元素，设计师留出了一半比例绘制背景，暗喻夕阳余晖、绿色田野等自然美景，传递乘坐火车的美好体验信息。

广告招贴设计

	CMYK	RGB
	90,90,24,0	56,56,130
	58,50,14,0	128,129,177
	0,0,0,0	254,254,255
	55,23,62,0	133,170,118

	CMYK	RGB
	82,54,10,0	43,113,182
	8,54,21,0	237,149,165
	23,21,18,0	206,200,200
	93,71,23,0	15,83,146

○ 同类赏析

电影海报招贴，设计师用高明度的色彩营造科幻感，明与暗的对比有效地表达了核心元素——光，巧妙的构图让画面的冲击力十足。

○ 同类赏析

设计师将并不和谐的元素凑在一起，使画风没有那么柔和，颗粒感的画质让招贴设计的科幻感与复古感共存，蓝与红的搭配添加了浪漫情绪。

○ 其他欣赏 ○　　　　○ 其他欣赏 ○　　　　○ 其他欣赏 ○

3.2.5 波普主义

波普艺术作为对抽象表现主义的叛逆登上了艺术舞台，这也是美国最重要和独特的艺术形式。波普艺术不受传统的约束，而是以一个普通者的姿态观察人们生活的世界，使人们突然意识到某些东西的存在。该风格将"重复"的运用推向极端，所以排列素材成为其一个明显的艺术标志。

| | CMYK 75,25,3,0 | RGB 5,160,226 | | CMYK 62,53,50,1 | RGB 117,117,117 |
| | CMYK 78,71,77,46 | RGB 51,54,47 | | CMYK 17,97,32,0 | RGB 220,5,109 |

○ **思路赏析**

摩登天空音乐节，一场盛大的音乐聚会。音乐节的标志是七色彩虹，所以设计师在广告招贴中大量运用了该元素，加深了受众的印象。

○ **配色赏析**

设计师将招贴底色设置为灰色与黑色，互相搭配塑造了一个无彩色世界，非常巧妙地烘托了音乐节的彩虹标志，使其明艳突出。

○ **设计思考**

设计师将核心的标志元素重复穿插在设计中，形成波普艺术的风格。由于该届音乐节在纽约召开，所以设计师加入了自由女神像、美国国家公园等地标元素。

广告招贴设计

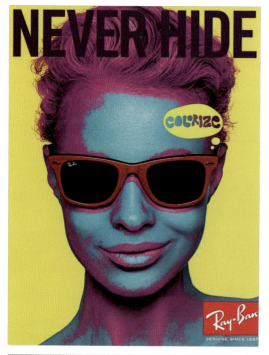

	CMYK 10,10,88,0	RGB 248,227,0
	CMYK 51,6,17,0	RGB 131,204,219
	CMYK 45,92,27,0	RGB 167,47,121
	CMYK 77,100,58,34	RGB 75,1,64

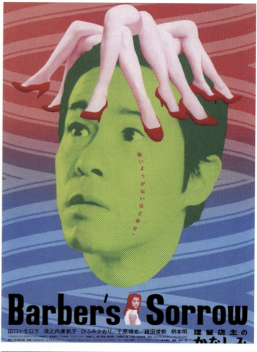

	CMYK 56,17,100,0	RGB 132,177,32
	CMYK 75,44,0,0	RGB 62,132,217
	CMYK 21,83,59,0	RGB 212,75,85
	CMYK 55,20,0,0	RGB 121,182,237

◎ 同类赏析

雷朋太阳镜广告招贴，由于新推出了彩虹镜框，所以招贴模仿安迪·沃霍尔风格。其色彩大胆、鲜明、高饱和度，让人见之难忘。

◎ 同类赏析

电影海报招贴，设计师用拼贴的形式对电影元素进行组合，红、绿、蓝等色彩对比让画面看上去既充满生机又有点怪诞。

◎ 其他欣赏 ◎　　　◎ 其他欣赏 ◎　　　◎ 其他欣赏 ◎

/ 78

3.2.6 超现实主义

超现实主义是一种现代西方文艺流派。其认为现实世界受理性的控制，人的许多本能和欲望受到压抑，能够真正展示人心理真实和本来面目的是现实之外那绝对而超然的彼岸世界，即超现实的世界，这就是人的深层心理或梦境。所以超现实主义风格追求原始和自由，将创作视为个人自发的心理过程。

| | CMYK 83,46,100,8 | RGB 42,114,38 | | CMYK 1,8,15,0 | RGB 253,240,221 |
| | CMYK 75,6,64,0 | RGB 21,178,127 | | CMYK 13,88,100,0 | RGB 226,60,2 |

○ 思路赏析
该张音乐专辑封面用超现实主义来表现主题，虽然画面比较抽象，但仍然能够看出表达比较自由，所有设计元素都为主题服务并进行拼贴。

○ 配色赏析
该封面色彩搭配较为主观，设计师选择了黄色、红色、鲜绿色、蓝色几种鲜明的色彩，表达强烈的心理活动和情感，十分表意。

○ 设计思考
通过窗户结构为画面增添了层次感，复杂的构图加深了抽象性，将绿洲和冰山这样不搭的元素凑在一起，不仅是对专辑内容的呼应，也清晰地体现了设计的风格化。

广告招贴设计

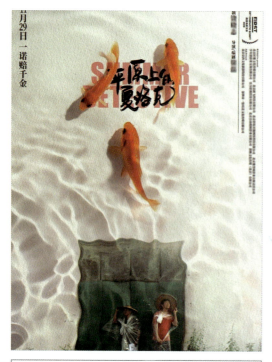

	CMYK 88,57,88,30	RGB 27,80,54
	CMYK 25,87,100,0	RGB 205,63,13
	CMYK 12,46,33,0	RGB 230,163,154
	CMYK 6,4,10,0	RGB 243,243,235

	CMYK 73,31,27,0	RGB 66,151,179
	CMYK 62,22,100,0	RGB 114,164,43
	CMYK 25,88,80,0	RGB 204,63,56
	CMYK 21,33,84,0	RGB 218,178,56

○ 同类赏析

电影基调是一部荒诞喜剧，海报招贴也采用超现实主义设计方式。设计师通过河水的波纹，让故事的表达如同镜花水月一般，充满了虚幻。

○ 同类赏析

专辑名称为《欧洲旅行》，设计师用地球仪的意象表达主题，红、蓝、绿、黄4种颜色既鲜艳又丰富，创造出奇幻的世界轮廓。

○ 其他欣赏 ○　　　　○ 其他欣赏 ○　　　　○ 其他欣赏 ○

3.3 广告招贴设计的地域风格

受不同地区文化的影响,艺术表现自然有很大差别,广告招贴设计也一样。常见的具有明显风格的地域包括欧洲、美洲、亚洲,每个地域又都有各自的流派。下面来看一些具有代表性的广告招贴。

3.3.1 欧洲

欧洲地区是艺术氛围非常浓厚的地区，基本上现代艺术都从欧洲起源，而且有许许多多的流派，不同流派之间也相互影响。该地区的广告招贴设计风格可以古典，可以现代，可以奇幻，可以现实。

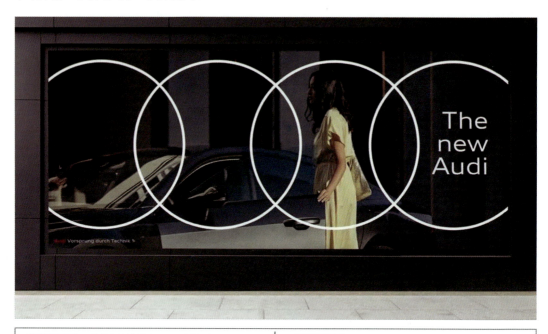

	CMYK 20,9,39,0	RGB 218,222,172		CMYK 79,75,66,39	RGB 55,54,60
	CMYK 1,1,0,0	RGB 253,253,253			

◯ 思路赏析

车辆品牌奥迪广告招贴，为了突出品牌的品质，设计师追求精简、大气，让品牌印象和标志能传播得更远。

◯ 配色赏析

设计师用黑与白的对比突出品牌标志，并突出整体构图，微妙的色彩营造了美好的生活场景，给消费者一种期待和向往。

◯ 设计思考

为了展现一种高品质的美学，设计师着力表现产品在日常生活中的位置，整个版面元素轻松、自由，对品牌文化是一种侧面诠释。

第3章 广告招贴的设计风格类型

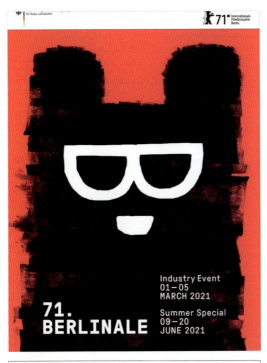

	CMYK 0,85,72,0	RGB 255,69,56
	CMYK 85,86,84,74	RGB 20,11,12
	CMYK 0,0,0,0	RGB 255,255,255

	CMYK 56,0,17,0	RGB 33,244,253
	CMYK 3,32,89,0	RGB 255,191,11
	CMYK 72,35,0,0	RGB 49,152,255
	CMYK 0,94,72,0	RGB 249,31,56

○ 同类赏析 ▲

第71届柏林电影节招贴海报，画面主要的元素——黑熊肌理细腻，设计师用柏林首字母"B"作为图形装饰元素，将图形拟人化，显得非常生动有趣。

○ 同类赏析 ▲

法国电子音乐节广告招贴，图形元素像流动的液体色块，肌理细腻，向受众传递出音乐带来的层次和律动，也反映出现场的流光溢彩。

○ 其他欣赏 ○　　○ 其他欣赏 ○　　○ 其他欣赏 ○

83/

3.3.2 美洲

　　美洲地区的招贴设计主要是指美国境内的招贴设计，相较于亚洲地区其风格更加开放，相较于欧洲地区则更加商业化和流行化。这种招贴通常不会很抽象，受众能从设计中读懂设计师要表达的内容要点，方便传播。

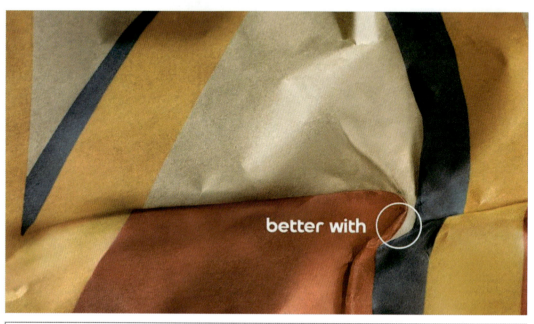

| | CMYK 41,91,89,6 | RGB 166,55,48 | | CMYK 84,71,49,9 | RGB 60,80,105 |
| | CMYK 19,43,70,0 | RGB 218,162,87 | | CMYK 2,0,3,0 | RGB 251,255,251 |

○ 思路赏析

为了推广百事可乐，提高销量，设计师推出了全新的广告概念，即百事可乐配上汉堡味道更好，这个广告创意联合知名的汉堡快餐品牌，产生了"1+1＞2"的效果。

○ 配色赏析

设计师通过对汉堡包装纸的设计，成功截取到红、白、蓝3种颜色，这是百事可乐的标志颜色，也是设计的主题元素，能够通过颜色来表达品牌形象。

○ 设计思考

该招贴通过褶皱的汉堡包装纸，截取百事可乐的Logo，配上标语"better with"，给人一种随机、自然的感受，并突出了重点。

第 3 章　广告招贴的设计风格类型

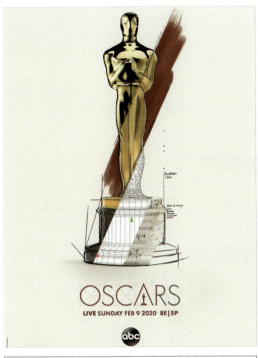

	CMYK 49,93,92,23	RGB 131,43,39
	CMYK 16,36,78,0	RGB 226,175,70
	CMYK 5,7,9,0	RGB 245,240,234

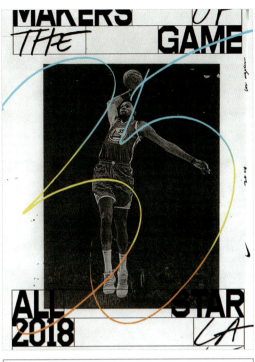

	CMYK 0,68,92,0	RGB 253,116,0
	CMYK 6,15,88,0	RGB 254,221,2
	CMYK 66,0,4,0	RGB 2,206,255
	CMYK 81,76,74,53	RGB 42,42,42

◯ 同类赏析 ▲

第92届奥斯卡主视觉海报招贴，设计师将招贴中的主要元素小金人划分为不同的层次，介绍小金人铸就的过程，将简单和丰富一体化。

◯ 同类赏析 ▲

耐克为了推广2018NBA全明星周末的一项活动而推出的广告招贴，其主题为游戏创造者，设计师以表格图形的设计使画面构图既有规律又富有变化。

◯ 其他欣赏 ◯　　◯ 其他欣赏 ◯　　◯ 其他欣赏 ◯

85

3.3.3 亚洲

亚洲区域的广告招贴主要介绍日本和中国的广告招贴，由于两国文化互相影响，所以很多时候对美的概念是相通的，当然也会在设计中呈现各自文化的独特性，尤其是在商业化的背景下，创意更丰富，设计也更自由。

○ 思路赏析

2020年东京地铁礼仪海报，为了更好地维护地铁乘坐环境，设计者通过一系列的地铁招贴海报进行宣传，可有效告诉乘客应该注意哪些问题。

○ 配色赏析

用蓝色来营造一种静谧的氛围感，告诉乘客保持安静，再加上紫色与黄色点缀，使画面不至于失之于单调。

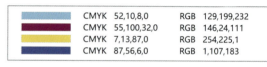

	CMYK 52,10,8,0	RGB 129,199,232
	CMYK 55,100,32,0	RGB 146,24,111
	CMYK 7,13,87,0	RGB 254,225,1
	CMYK 87,56,6,0	RGB 1,107,183

○ 设计思考

该海报用经典的日本漫画人物"一休哥"作为主要元素，能够吸引大多数人的注意力。醒目的英文标题，配上单个日文汉字，简洁地表达了海报主题。

○ 同类赏析

◀ 左图为汉字文化展览广告招贴，设计师以甲骨文为主要标志符号，构成大树的形象，表达我们的文化就是在文字上生根发芽。

文创限定店广告招贴，设计师用复 ▶ 古的设计风格将店内的福利展示出来，好像文艺复兴，穿越回民国年间，黄、粉、绿、蓝等多彩的设计，增添了俏皮的元素，更能吸引年轻人。

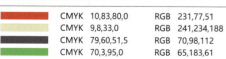

	CMYK 10,83,80,0	RGB 231,77,51
	CMYK 9,8,33,0	RGB 241,234,188
	CMYK 79,60,51,5	RGB 70,98,112
	CMYK 70,3,95,0	RGB 65,183,61

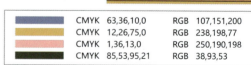

	CMYK 63,36,10,0	RGB 107,151,200
	CMYK 12,26,75,0	RGB 238,198,77
	CMYK 1,36,13,0	RGB 250,190,198
	CMYK 85,53,95,21	RGB 38,93,53

第 4 章

广告招贴的视觉化传达设计

学习目标

招贴的文字设计和排版对信息的视觉化传达有莫大的影响。文字的处理决定了受众能捕捉多少有用的信息；排版则应把握设计整体的框架，决定各种元素的位置，即哪些元素在主要位置，哪些元素在次要位置。

赏析要点

认识点线面
图形设计
文字与字体
文字图形化
中心型排版
垂直型排版
倾斜型排版

4.1　广告招贴中的图形应用

　　广告招贴设计中的图形元素是一种表达的重要元素，作为设计师一定要对其有基本的认识。首先可以从点、线、面来了解图形的构成，图形元素可以表达设计的主题、情感、信息，这样开始设计时才能有一个准确的定位。

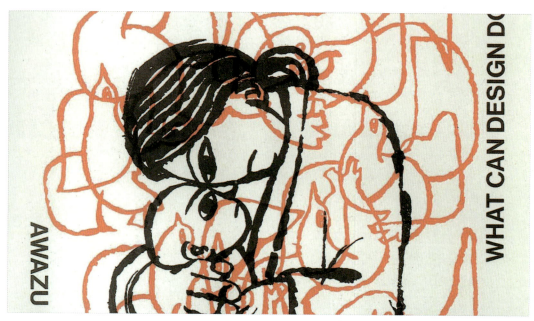

4.1.1 认识点线面

点、线、面是几何学里的概念，是平面空间的基本元素。而在设计领域，点、线、面同样是基本的构成要素，点、线、面之间的关系直接影响设计的视觉效果。下面来具体认识一下点、线、面。

1. 点

点是最简单的形状，是几何图形最基本的组成部分。设计师在进行招贴版式设计时，常常会利用点来平衡或引导视线。画面中若存在多个点元素，则能带来动感跳跃的观感；若点出现在版面中心，则能稳定整个画面结构。

一般而言，在一幅招贴设计中，点元素的位置不同，呈现的视觉效果完全不同。具体有什么区别呢？

- **居中**：居中点元素让画面多了一些稳定、平静之感，并将观者的视线集中，只需简单搭配一些装饰元素，就能获得大气、时尚、空灵的呈现效果。

- **居上**：点元素设计在招贴画面上方，会使画面产生一些不稳定感，若是在右上方可以增强视觉表现力，给观者留下一种新鲜、意趣的印象；若是在左上方，则比较符合人们基本的浏览习惯，吸引观者了解主要内容。

◆ **居下**：点元素出现在画面下方会给人一种稳重、沉静、向下牵引的感觉，同时因其处在视觉的盲区而不会喧宾夺主。

2. 线

线既是点运动的轨迹，又是面运动的起点。在设计时，线的宽度、色彩、肌理等都能决定表现的内容和效果。通常把线划分为如下所述两大类别。

- **直线**：一点在平面上或空间中沿一定方向（含反向）运动，所形成的轨迹是直线，在平面上通过两点只能引出一条直线。平行线、垂线（垂直线）、斜线、虚线等都可以视为直线。
- **曲线**：曲线是指在平面上或空间中因一定条件而变动方向的点的轨迹。弧线、抛物线、双曲线、圆、波纹线（波浪线）、蛇形线等属于曲线。

不同的线赋予设计的情感是不同的，给人的心理暗示也是不同的。比如：直线可以展现力量和速度，曲线可以展现复杂与多变。

另外，线还有两个非常重要的作用，这也是由线的基本属性决定的，分别是引导作用和分割作用。

改变线的方向和排列方式，就能有效引导受众的视线和改变画面的走向。

而线（无论直线、曲线）垂直、水平、斜向贯穿于画面，能将画面分为两（多）个部分或层次，有利于设计师展现更多的内容，或对画面进行对比。

3. 面

密集的点和线同样也能形成面。面具有大小、形状、色彩、肌理等造型元素，设计中的面就是人们常说的图形或图像，也是物的意象或形象的呈现。

与点、线相比，面往往能给人一种实心的感觉，更能被受众的视线捕捉到，造成更强的视觉冲击力。面通常可划分为以下4大类。

- **几何形**：是指由直线或曲线，或直曲线相结合形成的面，如长方形、正方形、三角形、梯形、菱形、圆形和五角形等，其具有数理性的简洁、明快、冷静和秩感，在设计中运用往往能给人留下一种理性、专业的印象。

- **有机形**：是指一种不可用数学方法求得的有机体的形态，具有自然性、规律性，能让人产生联想，如鹅卵石、枫树叶、生物细胞、瓜果外形等。

- **偶然形**：是指自然或人为偶然形成的形态，其结果无法被控制，如随意泼洒、滴落的墨迹或水迹，树叶上的虫眼，无意间撕破的碎纸片，等等，具有一种不可复制的意外性和生动感。

- **不规则形**：是指人为创造的自由构成形，人们可随意地运用各种自由的、徒手的线元素构成形态，这些形态具有很强的造型特征和鲜明的个性。

面的构成就是图形的构成，能呈现一幅完整的画面，其位置的变化能营造出版面的层次感。面是具有"表情"的，且相比于点与线，面的表情最丰富，能够传递的信息也更多。

面与面之间的关系也十分灵动，可以分为多种，包括各自分离、相切、覆叠、透叠、差叠、相融、减缺和重叠等。从版式设计来看，图形之间的间距、排列是有规律可循的，设计师要把握一个度才行。

4.1.2 图形设计

图形设计可以说是招贴设计中的终极难题。设计师在构思的时候，需要掌握3个方面的问题，这样才有可能一步一步准确绘制出最适合的设计图。

1. 引起共鸣

无论追求什么类型的设计风格，有一点设计师是不能忽略的，即与受众产生共鸣，画面中要设计出打动人的点，才能让人驻足。所以在设计图形的时候，设计要么令人耳目一新，要么直击人心。

2. 信息传递清晰

俗话说"慢工出细活"，火急火燎地进行设计一定会漏掉关键的内容。设计完成的图形是否能传递出有效的信息，这对设计师来说是一种考验。若是"图不对题"，无论设计的图形多么特殊、多么绚丽都不能说是好的设计。设计师要注意图形的表意功能，并以此为出发点完成图形设计。

3. 简化图形

为了更好地展示图形、展示设计主题，有的时候需要对设计进行精简，不宜堆积

多余的元素。通常设计师花了很多时间去设计图形,到最后这些图形反而成为负担,这就得不偿失了。聪明的设计师要懂得什么是主要图形,什么是辅助图形,究竟需不需要辅助图形,等等。

4.2　广告招贴中的文字应用

　　文字设计可以与图形设计平分秋色。文字一来具有信息的传递功能，二来可作为修饰的一部分。一般来说，设计师在设计广告招贴中的文字时，主要应考虑两个问题，即字体和文字图形化。

4.2.1 文字与字体

　　广告招贴文字选用什么字体既不能随随便便，又不能一概使用同一字体，而是要根据招贴整体的氛围、图形的风格等来决定。特别地，中国文字的不同字体能够展现不同的风格和文化素养，因此进行设计时应对字体更加看重。

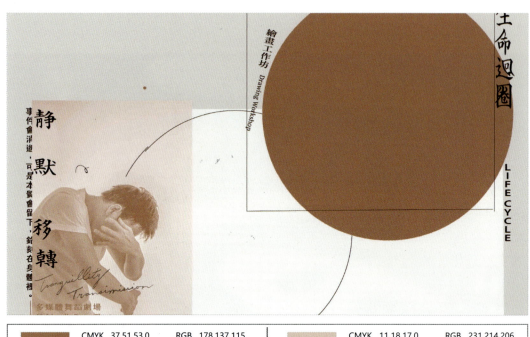

	CMYK 37,51,53,0	RGB 178,137,115		CMYK 11,18,17,0	RGB 231,214,206
	CMYK 13,10,11,0	RGB 228,227,225		CMYK 4,4,5,0	RGB 247,246,244

○ **思路赏析**

艺术展览广告招贴，在呈现和氛围上更加小众，设计师通过艺术化的图形、线条和文字来表达展览的主题——生命的循环。

○ **配色赏析**

该招贴以棕色、白色、灰色为主要色调，给人一种平静、冷淡之感，而泥土的颜色又让人产生一种厚重感，有生命的力量感，赋予受众情感寄托。

○ **设计思考**

为了表达展览的主题，设计师用图形和曲线来展示圆，体现"循环"的概念，而中文字体与魏碑体有些相似，带有传统与古典的厚重与风流，为此招贴增色不少。

第 4 章 广告招贴的视觉化传达设计

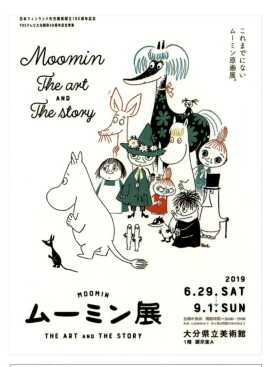

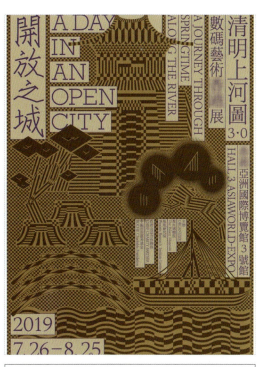

	CMYK	RGB
	0,0,6,0	255,255,245
	79,27,45,0	10,150,151
	17,100,100,0	219,0,6
	13,11,42,0	234,226,167

	CMYK	RGB
	17,22,36,0	220,201,168
	34,47,63,0	186,145,101
	57,76,90,32	105,63,39
	72,85,41,0	102,63,108

○ 同类赏析 ▲

漫画人物Moomin主题展览广告招贴,整个设计充满了漫画图形元素,烘托气氛,设计师对日文与英文字体进行了区别,一个逗趣、一个复古。

○ 同类赏析 ▲

《清明上河图3.0》数码艺术香港展广告招贴,设计师用印刷字体来体现整个展览的性质,有数字化的感觉,与图形元素相呼应。

○ 其他欣赏 ○ ○ 其他欣赏 ○ ○ 其他欣赏 ○

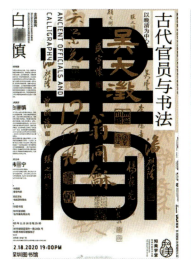

97/

4.2.2 文字图形化

　　文字图形化是十分常见的设计技巧，适合以文字做主体的设计。由于其特殊性，文字图形化后能够兼具装饰和信息传递两种功能。其实汉字本来就是由图形演变过来的，因而不少设计师运用起来得心应手、变化多样、富于神韵。

	CMYK 16,89,87,0	RGB 221,60,43		CMYK 18,27,71,0	RGB 225,192,90
	CMYK 80,80,77,61	RGB 38,31,31		CMYK 0,0,0,0	RGB 255,255,255

○ **思路赏析**

富山市设计展览会广告招贴，为了体现主办的区域，设计师以"富山"为主题进行设计，将重点放在色彩和文字上。

○ **配色赏析**

该招贴以白色为底色，能够完全展示红色、金色、黑色的混搭，这3种颜色层叠、拼接，像烟花一样绽放异彩，体现出文字之美。

○ **设计思考**

设计师用书法的写作方式将"富山"两个字竖排展示，将文字的形体图形化，有"笔走龙蛇"的意趣，设计既简约又富于变化。

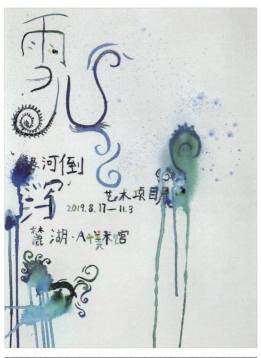
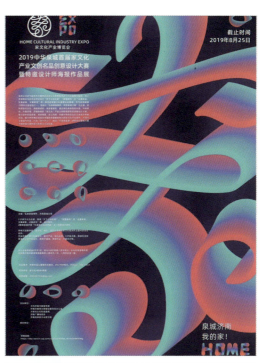

	CMYK 75,27,53,0	RGB 57,151,135
	CMYK 56,9,15,0	RGB 114,196,220
	CMYK 93,92,18,0	RGB 49,51,134
	CMYK 13,15,11,0	RGB 228,219,220

	CMYK 97,100,51,25	RGB 33,34,78
	CMYK 62,3,30,0	RGB 94,197,196
	CMYK 14,88,42,0	RGB 225,60,103

○ 同类赏析

雪儿艺术项目展广告招贴，展览主题是银河倒泻，设计师用水彩元素呈现这种艺术类型的美，将主要文字信息符号化，体现出画家的不拘一格。

○ 同类赏析

家文化文创设计展览广告招贴，以"家"为核心，设计师将"家"字图形化，占据整个版面，十分吸睛，以深蓝为底，更凸显主题文字的绚丽。

○ 其他欣赏 ○　　○ 其他欣赏 ○　　○ 其他欣赏 ○

第4章 广告招贴的视觉化传达设计

4.2.3 文字的说明作用

招贴中运用文字元素有各种各样的作用，最普遍的一种作用就是说明，对推广事物的主题、特点、优点等进行说明，也可与图形进行搭配。如果以文字为主体，这时对文字的设计就要有特别之处。

| | CMYK 17,22,26,0 | RGB 220,203,187 | | CMYK 25,3,24,0 | RGB 204,229,208 |
| | CMYK 5,30,18,0 | RGB 243,199,196 | | CMYK 32,12,2,0 | RGB 185,211,238 |

○ 思路赏析
日本山木美术馆展览广告招贴，展览主题为"让我们期待每个闪耀的个体"，将每个人视作一颗颗星星，都有其闪光的地方，为了与这一主题契合，设计师将每个参展人员都呈现在招贴上。

○ 配色赏析
该招贴以白色为背景色，可以毫无保留地呈现每个不同颜色的图形元素，棕色、绿色、黄色、粉色、蓝色、紫色，不过为了保证招贴的清新自然，设计师全部采用了低饱和度的颜色。

○ 设计思考
设计师将主题宣传语放在招贴画面最上方，每个参展者用一个小点来代表，上面印上对应的名字，进行前所未有的表达和说明，将重点放在个人身上，而不是画作上，这是对展览主题最好的诠释。

第4章 广告招贴的视觉化传达设计

	CMYK 79,14,100,0	RGB 0,163,51
	CMYK 93,88,89,80	RGB 0,0,0
	CMYK 0,0,0,0	RGB 255,255,255

	CMYK 45,11,95,0	RGB 165,195,35
	CMYK 82,27,96,0	RGB 0,145,66
	CMYK 64,11,92,0	RGB 101,178,64
	CMYK 25,14,92,0	RGB 214,209,6

○ 同类赏析 ▲

日本本田混动汽车广告招贴，设计师以文字为主要元素。黑色文字"混合动力汽车将不止于环保"和绿色文字"本田绿色汽车"，对产品特点进行了重点说明。

○ 同类赏析 ▲

成田国际空港广告招贴，设计师通过文字与几何图形的组合有创意地将要告知的内容表达出来，以疑问句的方式引起受众注意，接着以大小对比的文字和图形给出答案。

○ 其他欣赏 ○　　○ 其他欣赏 ○　　○ 其他欣赏 ○

4.2.4 文字的点睛作用

有时候为了全面介绍相关事物、主题，设计师会设计很多元素，尤其是图形元素。这些元素虽然很丰富，但也可能让受众找不到重点，这时可通过文字对核心部分进行诠释，直接、方便、冲击力强。

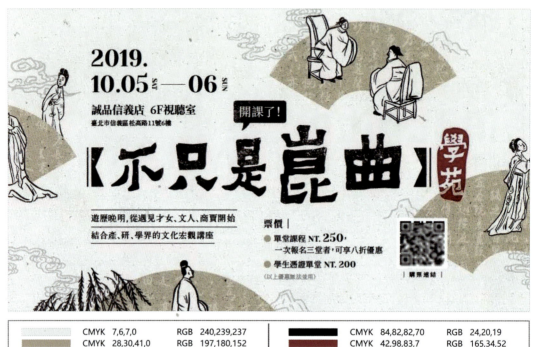

| | CMYK 7,6,7,0 | RGB 240,239,237 | | CMYK 84,82,82,70 | RGB 24,20,19 |
| | CMYK 28,30,41,0 | RGB 197,180,152 | | CMYK 42,98,83,7 | RGB 165,34,52 |

○ **思路赏析**

艺术课课程广告招贴，由于是与古典文化有关的昆曲课，所以整体绘画有一种国画风格，既淡雅又意境深远，在众多招贴中能够独树一帜。

○ **配色赏析**

该招贴用米白色作为背景色，简单的黑色线条勾勒图形，简约自然，以浅棕色衬托让画面有了层次感，同时划明了不同的区域，让受众注意到不同的图画内容。

○ **设计思考**

设计师用图画烘托学习的氛围和文化内涵，在画面正中用文字点出主题"不只是昆曲"，逗趣又让人恍然大悟，与周围的图画互相呼应。

第 4 章 广告招贴的视觉化传达设计

	CMYK 22,5,73,0	RGB 220,226,92
	CMYK 0,0,0,0	RGB 254,254,254
	CMYK 74,76,72,44	RGB 63,51,51

	CMYK 2,95,87,0	RGB 244,25,33
	CMYK 82,82,75,60	RGB 35,30,34
	CMYK 0,0,0,0	RGB 254,254,254

○ 同类赏析 ▲

韩国文学作品译本广告招贴，设计师用亮丽简约的颜色对比塑造流行度，各种图形元素诠释书本内容，书名"鲸"大写呈现在中间，堪称点睛之笔。

○ 同类赏析 ▲

Victor摇滚节广告招贴，设计师重复展示标志性图形元素，在重重包围中，用大号字体展示活动名称，并用黑、红两色进行对比，艺术冲击力较强。

○ 其他欣赏 ○ ○ 其他欣赏 ○ ○ 其他欣赏 ○

4.3 广告招贴中的排版技巧

广告招贴的布局方式决定了各个元素的走向,是整个设计的骨架,只有确定整体框架后,才能按照顺序放置图形或文字元素。对于设计师来说,常见的广告招贴构图方式有3种,即中心型排版、垂直型排版和倾斜型排版。

4.3.1 中心型排版

 中心型排版就是在广告招贴画面的视觉中心呈现主要设计元素，可以是图形，也可以是文字。这种排版方式利用人们的视觉习惯呈现主题，能更有效地推广广告招贴内容，整个画面布局也更稳定，适合设计主体明确的招贴。

	CMYK 14,11,9,0	RGB 224,225,227		CMYK 74,25,14,0	RGB 44,160,207
	CMYK 15,53,27,0	RGB 223,146,156		CMYK 15,40,74,0	RGB 228,169,77

○ 思路赏析

日本浜松祭广告招贴，由某位日本设计师设计，是系列招贴作品中的一幅，具有很强的标志性。设计师从排版和色彩出发，强烈而独特的风格让作品脱颖而出。

○ 结构赏析

浜松祭是日本的民俗祭典，以壮观的风筝大赛和华美的花车游行而著称。设计师将活动中的有关元素集中在画面正中，让人难以拒绝这种丰富的美。

○ 配色赏析

该招贴的用色偏重明艳，蓝色、黄色、绿色、粉色用得较多，且搭配注重比例，不仅让人不觉得杂乱，反而有自然之美，可以从设计中看到大海、鲜花、绿树。

○ 设计思考

面对重大活动，同时有许多值得大家关注的元素，若是分散布局，充斥整个画面，不仅会让人眼花缭乱，还抓不住重点，设计师将元素凝成一个圆形，整个版面既干净又一目了然。

广告招贴设计

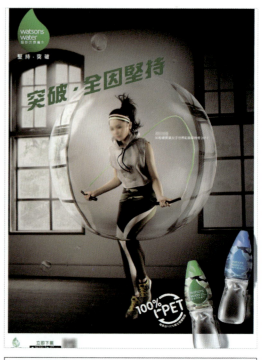

	CMYK 31,10,94,0	RGB 202,210,1
	CMYK 77,61,7,0	RGB 79,103,177
	CMYK 0,0,0,0	RGB 254,254,254

	CMYK 79,18,90,0	RGB 9,158,76
	CMYK 72,76,87,55	RGB 56,42,29
	CMYK 77,28,10,0	RGB 9,155,212

○ 同类赏析

Sapporo药品商店推广招贴，设计师将药店的标志置于画面中心，其他区域用文字填满，以塑造品牌的特殊性和标志性。

○ 同类赏析

屈臣氏蒸馏水发布的系列广告招贴，主题是"突破，全因坚持"，设计师在画面中用水滴形状聚焦视线，将产品元素与人物重叠，具有双重意义。

○ 其他欣赏 ○

○ 其他欣赏 ○

○ 其他欣赏 ○

4.3.2 垂直型排版

　　垂直型排版是将图片、文字这些元素按垂直方向编排，这样的布局方式可以赋予画面更多层次，让人感受到一种理性之美。通常，设计师会分别为图片和文字设计版率，让两种元素互相辅助，在富有秩序感的前提下表达完整的内容。

	CMYK 4,48,16,0	RGB 244,163,180		CMYK 11,11,25,0	RGB 234,227,199
	CMYK 63,72,74,28	RGB 98,70,59		CMYK 47,61,63,2	RGB 155,112,93

○ 思路赏析
电影《牡丹花下》海报招贴，用隐晦的方式将三个主人公展示出来，每个人物的表情都耐人寻味，站位也似乎在暗示彼此之间的关系，可见设计师在主体人物的选择上用了很大心思。

○ 配色赏析
为了契合电影片名，海报招贴主题文字用粉红色来表明暧昧、美丽的意味。设计师用了暗沉的黄色与棕色，营造昏暗的环境氛围，为电影海报招贴附上一层迷雾般的底色。

○ 结构赏析
与一般的电影排版不同，这里无论是主要演员的名字，还是片名，抑或是电影制作的其他信息都垂直排列，沿着人物的站姿往下排列，整体流畅，给予了画面很大的空间感。

○ 设计思考
设计师将海报分为两个层次，电影情境在下面一层，展示海报招贴的主体内容，片名就像签名一样最后添加在海报招贴上，设计感更强，也更凸显创意。

	CMYK 31,10,94,0	RGB 202,210,1
	CMYK 77,61,7,0	RGB 79,103,177
	CMYK 0,0,0,0	RGB 254,254,254

	CMYK 83,58,7,0	RGB 47,105,179
	CMYK 3,44,38,0	RGB 247,171,147
	CMYK 15,85,77,0	RGB 223,70,56

◯ 同类赏析

松下电器剃须刀广告招贴，设计师用修理得整齐平整的茶园来侧面反映产品的强大功能，垂直延伸的茶园和广告语，加深了画面的秩序感、整齐度。

◯ 同类赏析

电影《赛马女孩》海报招贴，设计师通过将片名靠边垂直排列，不仅留出大量的空间，还添加了动感和力量，突出了主人公和主题。

◯ 其他欣赏　　◯ 其他欣赏　　◯ 其他欣赏

4.3.3　倾斜型排版

　　倾斜型排版在视觉上往往能给人留下一种别具一格的印象。设计师通过将内容主体或全部元素倾斜编排，以及在画面中运用斜线分割版面等方式控制整体布局。这样的布局方式虽给画面带来了不稳定性，但也带来了新意和律动感。

	CMYK 87,54,8,0	RGB 0,111,183		CMYK 6,2,1,0	RGB 244,248,251
	CMYK 25,86,69,0	RGB 204,68,70		CMYK 83,74,65,36	RGB 49,58,65

○ 思路赏析

日本动漫电影《未来的未来》海报招贴，该片讲述了一个4岁男孩遇到来自未来的妹妹，进而引发的一场魔幻冒险之旅，这一点在海报招贴中就有了明显的展现。

○ 结构赏析

设计师让两个主人公连成一条线，布局在版面的对角线上，立刻让画面充满了动感，并带来视觉上的动势，仿佛这不是JPG，而是GIF。

○ 配色赏析

由于该片的导演兼动画师的绘画风格具有个人色彩，所以招贴也与动画一样，设计师用纯色背景衬托人物，并通过高饱和度表达一种轻快、积极之感，让人赏心悦目。

○ 设计思考

海报招贴将影片中的两个主要人物进行了展示，并用不可思议的剧情内容吸引受众目光，看了海报人们会产生好奇心，为什么主人公会飘在天空中，这种主题式的呈现很有效果。

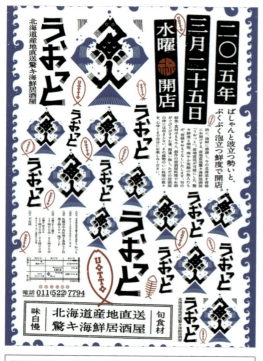

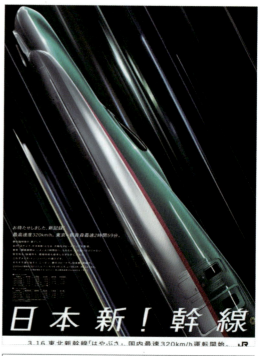

■	CMYK 96,77,22,0	RGB	0,75,143
■	CMYK 38,100,100,4	RGB	177,25,24
■	CMYK 91,87,87,78	RGB	4,4,4

■	CMYK 69,6,36,0	RGB	60,186,182
■	CMYK 78,66,52,9	RGB	76,88,104
■	CMYK 89,86,85,76	RGB	11,7,8

○ 同类赏析

Uotto海鲜店广告招贴，设计师以店铺标志为主要元素在画面中倾斜排版，像游动的鱼，让画面多了一分生动，体现出海鲜行业的特点。

○ 同类赏析

JR东日本为新干线 E5 系电力动车广告招贴，设计师将车身主体倾斜置于版面对角线上，加上光线元素，突出了动车的速度感，视觉冲击力十分强烈。

广告招贴设计的表现形式

学习目标

招贴设计的表现形式是一个整体的概念，是设计师从大的角度出发，把握设计的最终效果，然后利用各种方式、手段来获得这种效果。所以，一些常见的设计手段是值得利用和学习的，设计师应该有所涉猎。

赏析要点

重复
渐变
图形同构
正负形
想象
联想
比喻
夸张与变形

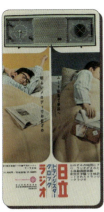
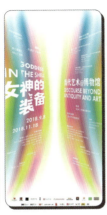
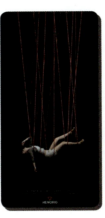
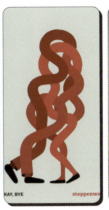

5.1 画面构成形式

招贴是由文字、符号和图形等各种不同的元素构成的。如何处理这些元素，对这些元素进行变化不一的组合，让设计焕发新的生命力，这就要借助一定的技巧。下面来认识常见的一些技巧吧。

5.1.1 重复

 重复的构成方式是指重复利用各种设计元素，组成创意无限的画面，获得独一无二、加强印象的效果。而对基本元素重复排列，从手法上来讲比较简单，设计师可以轻松学会，不过要获得好的艺术效果，就需要不断精进使用。

| | CMYK 0,0,0,0 | RGB 255,255,255 | | CMYK 80,78,74,54 | RGB 43,39,40 |

○ **思路赏析**

米酒广告招贴，该品牌是来自日本山形县的出羽樱，为了体现品牌的标志性特征，设计版面被一分为二，一半是图形，一半是文字，两种元素互不干扰，非常清晰。

○ **配色赏析**

以黑、白两色为主色调，黑、白对比之下，画面简洁、干净，无论图形还是文字的轮廓都清晰明了，让品牌的标志元素突出在受众视野中。

○ **设计思考**

设计师用重复的圆圈图形营造数量上的丰富，可以指代酒瓶，就像从上方俯视产品呈现的样子，一瓶接着一瓶，生成你值得拥有的主观感受。

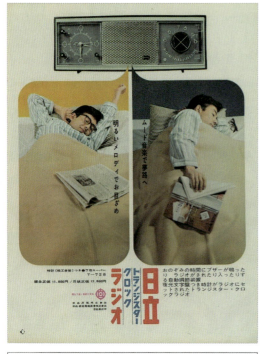

	CMYK 20,46,83,0	RGB 217,155,56
	CMYK 90,63,65,24	RGB 20,78,80
	CMYK 25,91,72,0	RGB 204,54,65
	CMYK 14,13,26,0	RGB 227,220,194

	CMYK 29,72,57,0	RGB 196,101,95
	CMYK 58,65,83,17	RGB 119,90,58
	CMYK 62,58,74,11	RGB 112,102,75

○ 同类赏析

日立收音机1961年的广告招贴，为了表达产品在受众生活中出现的比例，设计师在画面中用了两个相同的场景，只是人的状态不同，变化中有不变。

○ 同类赏析

松下温水洗净便座广告招贴，为了体现产品的舒适度和柔软度，设计师用了6个坐垫层叠来加强抽象的触觉感受，设计简单、直接、强烈。

○ 其他欣赏 ○

5.1.2 渐变

现今很多广告招贴设计都会运用色彩渐变的方式达到吸睛的目的。当色彩渐变的效果呈现在受众眼前时，一定会刺激他们的视觉感官，提高整个设计的趣味性，为画面带来多个层次。设计师应好好利用渐变技巧。

	CMYK 10,0,82,0	RGB 255,255,11		CMYK 0,63,32,0	RGB 251,131,140
	CMYK 65,1,25,0	RGB 66,198,210		CMYK 32,3,93,0	RGB 198,219,16

○ 思路赏析
美术展览广告招贴，展览主题为"女神的装备"，设计师注重文字信息的表达，以色彩渐变的方式着重呈现。

○ 配色赏析
该招贴多彩的元素作为整个设计的背景，衬托白色的文字信息，高饱和度设计让画面非常鲜亮，更富有时尚感，更具有现代设计的特征。

○ 设计思考
色彩元素的渐变让设计内容丰富了不少，尤其对于没有图形的设计，色彩渐变就是全部的设计，因此对颜色的排列便成为要点。

广告招贴设计

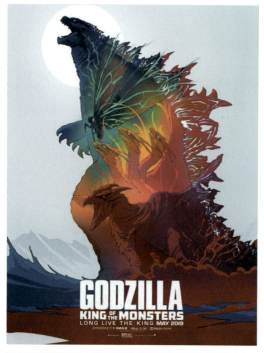

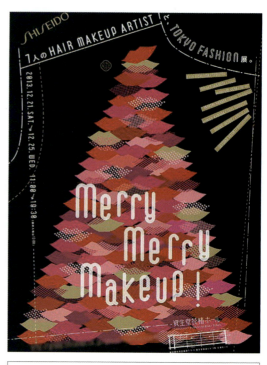

	CMYK 37,99,80,2	RGB 180,32,56
	CMYK 18,78,76,0	RGB 217,89,62
	CMYK 8,39,92,0	RGB 243,175,4
	CMYK 49,41,94,0	RGB 155,145,47

	CMYK 34,100,100,1	RGB 188,0,14
	CMYK 26,100,46,0	RGB 203,3,92
	CMYK 9,65,21,0	RGB 236,123,153
	CMYK 9,27,31,0	RGB 238,201,174

○ 同类赏析

《哥斯拉：怪兽之王》电影海报，设计师将不同的怪兽图形重叠在一起，通过颜色的渐变让每个怪兽形象都得以突出，而哥斯拉在最顶层，回应了片名。

○ 同类赏析

资生堂产品广告招贴，设计师以圣诞树为灵感，将口红的不同色号堆积在一起，组成一棵圣诞树，营造圣诞节的氛围，以便在此节庆期间促销。

○ 其他欣赏 ○ ○ 其他欣赏 ○ ○ 其他欣赏 ○

5.1.3 图形同构

要让招贴设计中的主要元素获得关注，图形的创意设计是必不可少的。图形同构就是其中非常经典的一种技巧。图形同构，就是指将不同的形象素材整合为新的形象时，其中不同的形象之间所具有的共性。图形同构的前提是几个图形之间存在潜在的形态联系的可能性，或具有意义上的内在联系。

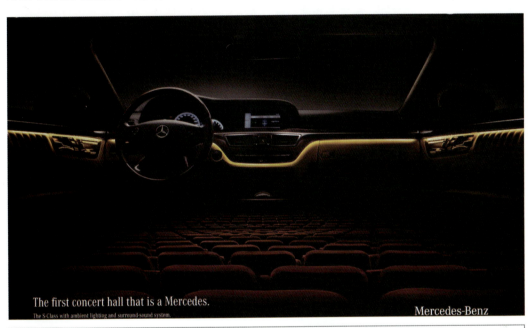

	CMYK 15,38,94,0	RGB 231,172,0		CMYK 62,83,78,43	RGB 86,45,43
	CMYK 86,86,83,74	RGB 18,9,12			

○ 思路赏析

世界名车品牌奔驰系列广告招贴，广告语为"最好的音乐厅在奔驰"，旨在向受众宣传车内的音响设备是顶尖的，可以获得音乐厅般的体验。

○ 配色赏析

为了塑造音乐厅的高雅、庄重形象，设计师将整个画面都呈暗色调，大比例使用黑色、暗红色，唯一加入了一抹黄色，成为光亮的点缀色。

○ 设计思考

设计师巧用同构图形的技巧，将车内环境与音乐厅内部环境相替换，却一点也不显突兀，形成整体，巧妙地凸显名车的魅力。

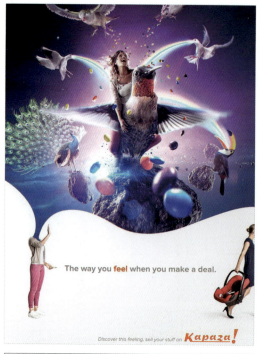

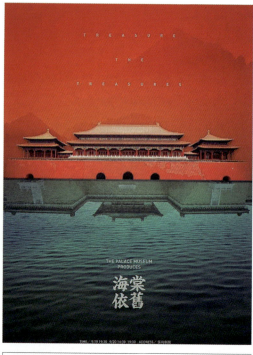

CMYK 74,86,7,0	RGB 101,61,150	
CMYK 86,54,8,0	RGB 3,111,184	
CMYK 9,65,6,0	RGB 236,122,173	
CMYK 2,3,0,0	RGB 252,250,253	

CMYK 21,94,99,0	RGB 212,45,27	
CMYK 80,43,44,0	RGB 50,126,139	
CMYK 89,59,69,22	RGB 25,84,78	

○ 同类赏析

网站Kapaza的创意设计招贴，设计师通过图形同构的方式将做交易的抽象感觉具象化，为受众展现了缤纷的脑中世界，这是快乐且多彩的。

○ 同类赏析

话剧《海棠依旧》招贴海报，画面分为两个部分，水中倒影与现实图形不同，设计师借用倒影的形式为受众呈现了多彩的内容。

○ 其他欣赏 ○ ○ 其他欣赏 ○ ○ 其他欣赏 ○

5.1.4 正负形

在设计中，图形的界定是有边界的，正形与负形相互作用能够获得双倍的效果，让正形与负形都有刻画。设计师要加深对画面图形的整体认识，画面中出现的任何元素都是一个整体，要处理好正形、负形的关系，这样可以达到艺术的水平，使人产生两种感觉，这就是正负形设计的魅力。

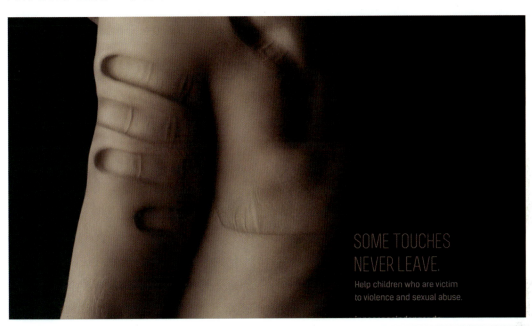

　　　　　CMYK 92,83,78,68　　　RGB 9,20,24　　　　　　　CMYK 45,52,62,0　　　RGB 161,130,101

○ 思路赏析

反儿童暴力公益海报招贴，宣传语为"有些痕迹永远不会消失"，为了让宣传效果直抵人心，设计师需要让受众直接感受到暴力的危害。

○ 配色赏析

由于反暴力的主题严肃而又沉痛，所以采用了暗色调突出凝重的氛围，纯黑色为背景色，能更有效地突出主体轮廓，增强画面的表现效果。

○ 设计思考

设计师用深刻的痕迹刺激受众的视觉感观，凹陷的形状体现了力度和强度，还能引发人们的联想，可谓十分巧妙。

广告招贴设计

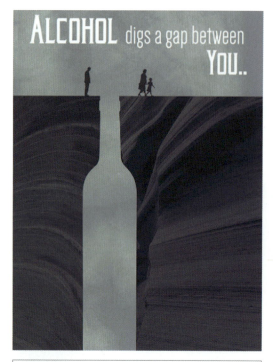

| | CMYK 82,66,59,18 | RGB 57,81,89 |
| | CMYK 54,35,31,0 | RGB 134,155,165 |

| | CMYK 93,88,89,80 | RGB 0,0,0 |
| | CMYK 0,0,0,0 | RGB 255,255,255 |

○ 同类赏析

戒酒宣传招贴，宣传语为"酒精在亲人之间挖出一条鸿沟"，可以看到悬崖之间的细缝正是一个酒瓶形状，形象而富有寓意。

○ 同类赏析

猫咪领养招贴，设计师以黑、白对比塑造图形，可以看到画面空间利用率很高，有黑、白两只猫的形象，且颜色、表情不同，很有生趣。

○ 其他欣赏 ○　　　　○ 其他欣赏 ○　　　　○ 其他欣赏 ○

/120

5.2 创作手法

除了各种有效的图形构成技巧，设计师主观的修饰手法，如常见的比喻、拟人、想象等也能瞬间增强图形设计的表现力。设计师可以尽情地发挥创意，为受众带来更多惊喜。

5.2.1 想象

设计师将对主题天马行空的想象变成实际的图形,能突破时间和空间的限制,让图形元素充满生命力。这其中的关键在于设计师对图形的掌握和联想能力,以及自身的图像储备能力,如果设计师不打开自己的思维,很难利用这一创作手法。

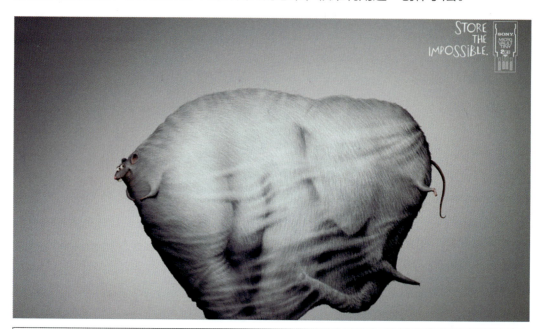

| | CMYK 66,48,44,0 | RGB 106,125,132 | | CMYK 14,6,7,0 | RGB 225,233,236 |

○ 思路赏析

索尼手机广告招贴,为了体现手机的储存量,设计师用体积大的具象的图形来表示,这样比起单纯地告知储存数据,更让人印象深刻。

○ 配色赏析

该招贴以青灰色为主题色,整个画面色相统一,没有多余的杂色。简洁的画面能有效突出图形物体的轮廓,赋予图形更多表现力。

○ 设计思考

招贴宣传语是"储存不可能",为了体现小小的储存卡的强大功能,设计师将老鼠和大象两个意象融合在一起,且老鼠能够包裹住大象,完美地表达了主题。

第 5 章 广告招贴设计的表现形式

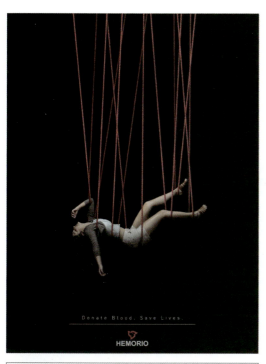

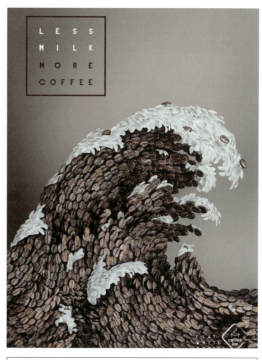

	CMYK	93,88,89,80	RGB	0,0,0
	CMYK	49,91,69,13	RGB	142,51,66
	CMYK	27,16,13,0	RGB	196,206,215
	CMYK	73,67,69,27	RGB	77,74,69

	CMYK	31,56,55,0	RGB	191,130,109
	CMYK	53,56,50,0	RGB	142,118,116
	CMYK	12,9,8,0	RGB	230,230,232

○ 同类赏析

献血公益海报招贴，设计师将能救人活命的血液想象成红色绳索，对人起着支撑作用，可见其对献血这一活动有深刻的思考。

○ 同类赏析

立宛淘咖啡馆广告招贴，广告语是"少点牛奶多点咖啡"，设计师结合牛奶和咖啡的特征，用海浪的意象表达多与少的概念，生动传神。

○ 其他欣赏 ○ ○ 其他欣赏 ○ ○ 其他欣赏 ○

123/

5.2.2 联想

联想就是由某人或某种事物而想起其他相关的人或事物，具有相同特点的人或事之间才能用联想手法以达到某种设计效果。联想在招贴设计中虽然是一种比较含蓄的表达方式，但是却能为设计带来更深层次的内涵，或一种别样的美感。

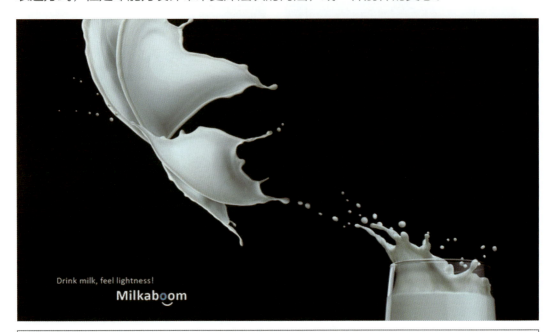

| | CMYK 93,88,89,80 | RGB 1,1,1 | | CMYK 3,2,2,0 | RGB 249,249,249 |

○ 思路赏析

Milkaboom牛奶广告招贴，主题广告语是"饮用牛奶，倍感舒适轻松"，设计师要向受众展示牛奶的质感，紧扣主题。

○ 配色赏析

设计师抓住牛奶纯白的特点，用黑色背景来展示，可以轻易捕捉每一点滴的牛奶形状，黑、白对比更加大气、经典。

○ 设计思考

比起装在玻璃瓶中的牛奶，洒溅出来更能直观感受到牛奶的轻盈质感，受众通过画面中的图形可以联想到翩翩起舞的蝴蝶，更具律动和轻盈特质。

第5章 广告招贴设计的表现形式

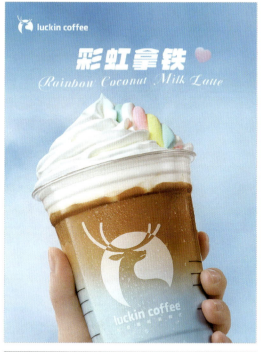

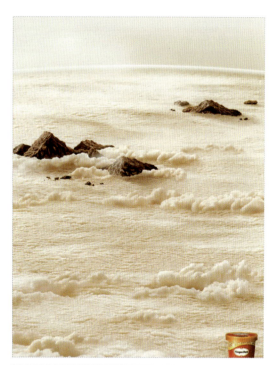

	CMYK 63,21,6,0	RGB 94,174,225
	CMYK 42,73,94,5	RGB 164,90,43
	CMYK 4,23,6,0	RGB 245,212,223

	CMYK 5,8,13,0	RGB 245,237,224
	CMYK 59,74,92,33	RGB 102,65,38

◎ 同类赏析 ▲

彩虹拿铁广告招贴，通过彩色的冰激凌可以让人联想到美丽的彩虹，给人视觉上一种舒适感，而且也能很好地与饮品的名称形成一致性。

◎ 同类赏析 ▲

哈根达斯广告招贴，广告语为"爱上了这云端的滋味"，设计师通过冰激凌的质地联想到云霞翻涌的状态，为产品赋予了美感。

◎ 其他欣赏 ◎　　　◎ 其他欣赏 ◎　　　◎ 其他欣赏 ◎

125/

5.2.3 比喻

　　比喻是一种常用的修辞手法，用跟甲事物有相似点的乙事物来描写或说明甲事物。其在设计上使用会有很强的修饰效果，能让画面更加形象、有趣。依据描写或说明的方式比喻可分为明喻、暗喻、借喻和博喻，这些都是使用较多的比喻方式。

	CMYK 13,11,8,0	RGB 227,225,228		CMYK 66,23,17,0	RGB 88,168,203
	CMYK 58,49,77,3	RGB 129,125,80		CMYK 90,87,86,77	RGB 8,4,5

○ **思路赏析**
浜松祭是日本有名的祭奠活动，非常盛大，其宣传招贴也别具特色，为活动增彩，一般设计师都是用祭奠上有名的活动和产物来做宣传主体。

○ **配色赏析**
该招贴整个设计的画风有些复古的意味，与江户时代的画作非常相似，所以色彩搭配对比强烈，绿色、蓝色是常用的颜色，与海浪呼应，与黑鲸搭配更富有浪漫气息。

○ **设计思考**
设计师用巨大的鲸鱼来比喻浜松祭的名场面——大风筝的切线战，意趣生动，让驻足观看的人也能会心一笑，感受到这种活动的乐趣。

第 5 章　广告招贴设计的表现形式

	CMYK 87,75,41,4	RGB 55,77,116
	CMYK 58,43,30,0	RGB 124,139,160
	CMYK 56,52,53,0	RGB 133,123,114

	CMYK 66,56,47,1	RGB 108,112,121
	CMYK 32,87,100,1	RGB 191,64,9
	CMYK 0,43,79,0	RGB 255,172,56
	CMYK 21,30,29,0	RGB 210,186,174

○ 同类赏析 ▲

祛痘产品广告招贴，设计师用攀岩石比喻脸上痘痘，既抽象又形象，将祛痘变成一项活动，鼓励受众使用本产品。

○ 同类赏析 ▲

Tabasco辣酱广告招贴，设计师将嘴巴部位比喻成火山喷发，可以形象地展示辣酱的风味，让爱吃辣的人看一眼就忘不了。

○ 其他欣赏 ○　　　○ 其他欣赏 ○　　　○ 其他欣赏 ○

5.2.4 拟人

拟人修辞方法，就是把事物人格化，将本来不具备人的动作和感情的事物变成和人一样并赋予人的动作和感情。这是非常经典的修辞手法，同样可以运用在设计中，为产品或一些图形元素赋予人的感情、表情，让画面更生动。

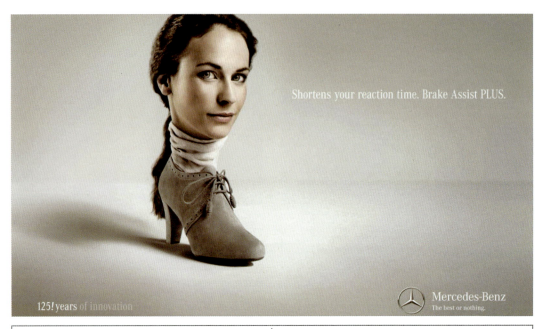

| | CMYK 14,11,10,0 | RGB 225,225,225 | | CMYK 62,55,51,1 | RGB 118,114,115 |

○ 思路赏析
梅赛德斯一奔驰广告招贴，宣传车内的制动辅助系统，广告语为"缩短你的反应时间"，用简单的文字、简单的图形元素，展示了奔驰的标志。

○ 配色赏析
以灰色为主色调，符合品牌大气、经典的定位，与白色的文字搭配在一起更显简约，无须多余的色彩渲染，维持品牌的高端。

○ 设计思考
设计师将拟人化的高跟鞋作为主体元素，告诉受众该制动辅助系统使人的大脑直接和脚连在一起，反应更快，感应器能轻易捕捉动作，有效制动。

第 5 章　广告招贴设计的表现形式

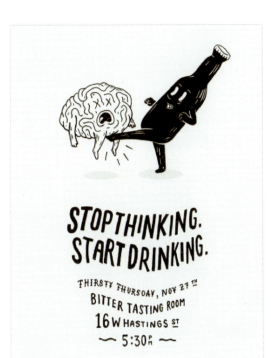

	CMYK 93,88,89,80	RGB 0,0,0
	CMYK 5,4,4,0	RGB 244,244,244

	CMYK 19,91,78,0	RGB 215,55,55
	CMYK 14,11,17,0	RGB 226,225,214
	CMYK 78,82,70,52	RGB 49,37,44

○ 同类赏析

酒馆广告招贴，设计师将大脑和酒瓶拟人化，诠释宣传语"别再想了，开始喝酒吧"，酒瓶一脚踢飞大脑，画面生动有趣。

○ 同类赏析

戏剧公司海报招贴，主题为"好的，再见"，设计师为缠绕在一起的红色线条穿上鞋子，让画面多了戏剧性以及艺术感。

○ 其他欣赏 ○　　　　○ 其他欣赏 ○　　　　○ 其他欣赏 ○

129/

5.3 表现形式

　　设计师将招贴内容变为具体的形象，能让受众受到视觉作用的影响，对产品、活动或品牌产生深刻的印象。而为了增强视觉效果，设计师必须运用一些设计表现形式，如夸张变形、幽默等。

5.3.1 夸张与变形

夸张是为了获得某种表达效果，对事物的形象、特征、作用和程度等方面着意夸大或缩小的表达方式。其被运用到设计中，能够有效吸引受众的注意力，通过强烈的违和感在一众招贴中脱颖而出。常见的夸张手段有变形、颜色对比强烈以及不协调比例。

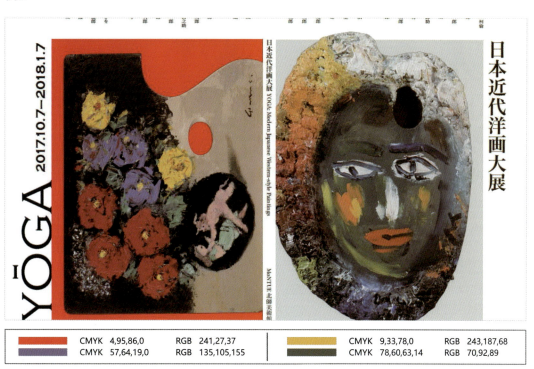

	CMYK 4,95,86,0	RGB 241,27,37		CMYK 9,33,78,0	RGB 243,187,68
	CMYK 57,64,19,0	RGB 135,105,155		CMYK 78,60,63,14	RGB 70,92,89

○ 思路赏析

日本近代洋画展广告招贴，展览展出明治到昭和时期的各种代表画作，除了基本的展出信息，设计师还应该从招贴中透露展出性质，并赋予招贴艺术性。

○ 配色赏析

该招贴以白色为背景，能够清晰地展示黑色文字信息，而主体图像部分颜色鲜艳，色彩对比鲜明，红色、绿色、紫色、黄色使用较多，风格独特。

○ 设计思考

设计师用知名画家的画作作为招贴的一部分，让招贴的针对性变强，而夸张的画作风格定性了整个展出的艺术风格。

广告招贴设计

	CMYK 91,63,28,0	RGB 1,96,147
	CMYK 32,99,90,1	RGB 190,30,45
	CMYK 94,89,86,78	RGB 0,0,4

	CMYK 18,50,79,0	RGB 220,148,64
	CMYK 70,52,40,0	RGB 97,118,137
	CMYK 14,76,85,0	RGB 224,94,45
	CMYK 38,66,86,1	RGB 177,107,55

○ 同类赏析

艺术画展广告招贴，设计师将画展中最有名的、最具风格特点的画作放到招贴设计中，配上文字信息，以白色背景加以衬托，完整地展现出其特殊之处。

○ 同类赏析

Nikke牌袜子和针织衫广告招贴，设计师将鸭子拟人化，用夸张的尖嘴、不和谐的眼睛，塑造了一个让人难忘的形象，使受众自然而然地注意其服饰。

○ 其他欣赏 ○　　　　○ 其他欣赏 ○　　　　○ 其他欣赏 ○

5.3.2 幽默效果

幽默一般是被用来形容人的。一个人有幽默感就能轻松营造某种欢乐气氛，让身边的人乐意与之交流，若是将幽默的元素运用到招贴设计中同样能得到积极的反馈，如在设计中加上搞笑的宣传语，或展示滑稽出奇的故事及人物，常常能有出奇的效果。

| | CMYK 8,6,6,0 | RGB 239,239,239 | | CMYK 6,24,84,0 | RGB 251,206,42 |
| | CMYK 92,87,88,79 | RGB 2,2,2 | | CMYK 0,0,0,0 | RGB 255,255,255 |

○ 思路赏析

在世界阅读日举办了一次响应活动——小间饭团忍者说故事，为了获得大人和小朋友的支持，设计师用漫画招贴的形式来传递有关信息，十分有效。

○ 配色赏析

由于设计师采用手绘的形式表达招贴创意，所以总体以黑、白为主，利用小朋友也可以理解简单的线条，再加上一些黄色的文字信息，让画面不那么单调，温暖的黄色也能带给人积极向上的力量。

○ 设计思考

想要用手绘图形来吸引受众，设计师要想办法让画面变得有趣，这里将饭团拟人化，为其画上诙谐的表情，能让过往行人会心地一笑。

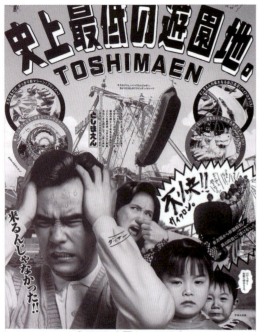

	CMYK 34,34,21,0	RGB 182,170,182
	CMYK 82,76,72,51	RGB 42,43,45

	CMYK 87,81,80,67	RGB 20,24,24
	CMYK 26,18,51,0	RGB 205,203,142
	CMYK 46,87,10,0	RGB 164,61,145
	CMYK 68,0,26,0	RGB 1,203,213

○ 同类赏析

日本丰岛园游乐场广告招贴，设计师用表情不一的人物形象来表现一种滑稽、强烈的感受，激发客户勇于挑战。

○ 同类赏析

广东时代美术展广告招贴，为了鼓励更多画家参展，设计师用轻松幽默的标语，拉近与受众的距离，还将文字图形化，在细节处体现有趣。

○ 其他欣赏 ○ ○ 其他欣赏 ○ ○ 其他欣赏 ○

广告招贴中的设计技能提升

学习目标

认识了招贴设计的基本功,一些进阶的技能也应该有所了解,如设计留白、手绘设计、创意设计等,这样才能让设计与众不同,增强吸引力度。尤其是设计的创意性,既考验设计师的经验积累,又考验设计师的敏感度,需要设计师不断学习、分析及应用。

赏析要点

大胆留白
放大与缩小产生视觉作用
大胆拼合,生产创意作品
利用手绘效果制作趣味性
了解创意的多样性
多种创意展现产品
增加创意元素
拓宽创意的边界

6.1 广告招贴设计的经典设计技巧

广告招贴设计技巧是从微观的、小的角度出发对设计作品进行美化、润色。设计师应该尽可能多掌握一些设计技巧,以备不时之需。下面一起来了解一下。

6.1.1 大胆留白

留白是艺术作品创作中常用的一种手法，指书画艺术创作中为使整幅作品的画面、章法更为协调精美而有意留下相应的空白，留有想象的空间。从艺术角度上说，留白就是以"空白"为载体进而渲染出美的意境的艺术。运用留白设计，能让画面多一分简约、含蓄美，也更能突出文字和图形等元素。

| | CMYK 88,84,81,71 | RGB 16,17,19 | | CMYK 3,2,3,0 | RGB 249,249,249 |

○ **思路赏析**

太空剧院广告招贴，无论是文字还是图形都力求简洁，设计师通过极简来塑造更深远的意境，以获得更多人的关注。

○ **配色赏析**

设计师以黑与白进行对比，可代表亮与暗，符合太空的主题，即无尽的黑暗和星辰的光亮，无须其他色彩，这样反而会模糊画面所表达的意义。

○ **设计思考**

画面的中心是两个球体，除了正反不一，其他都是一样的，白色背景部分和黑色背景部分像俄罗斯套娃一样嵌套在一起，对比之间更加突出核心——图形元素。

	CMYK 11,12,6,0	RGB 231,226,232
	CMYK 73,81,75,55	RGB 55,36,38
	CMYK 18,32,86,0	RGB 224,182,48

	CMYK 77,74,72,44	RGB 56,52,51
	CMYK 10,27,91,0	RGB 243,196,5
	CMYK 38,89,91,3	RGB 175,62,46
	CMYK 11,16,27,0	RGB 234,218,192

○ 同类赏析

杂志宣传招贴，设计师利用留白空间将人物形象异化，给人很多想象空间。人物造型戏剧化，极具表现力，也给杂志带来了生命力。

○ 同类赏析

艺术展览广告招贴，设计师以黑色为背景能更清晰地展示展览的标志图形，留出大量空白部分，能让受众的注意力集中到主题图形上。

○ 其他欣赏 ○

6.1.2 放大与缩小产生视觉作用

将正常比例的图形或文字缩小和放大，能够改变整个设计作品的呈现方式，也能改变受众的视觉感受，使之产生一种平行宇宙的感觉，并将虚幻与现实之间的差异展现得淋漓尽致。

CMYK 29,40,60,0	RGB 197,161,111	
CMYK 71,41,83,2	RGB 90,130,78	
CMYK 37,82,74,1	RGB 181,77,68	
CMYK 71,34,45,0	RGB 80,144,143	

○ 思路赏析
原创图像动画联展广告招贴，展览包括59位来自不同国家的艺术家的作品，展示了各种各样的动漫形象，设计师通过放大与缩小的手法创造了一个与众不同的虚拟世界。

○ 配色赏析
该招贴用色丰富，以暗红色和浅棕色为主调，对比不强烈，使画面看起来较为舒适，且能够包容绿色、蓝色等一些辅助色。

○ 设计思考
该招贴主题为"食间旅行"，通过餐食+展览合一的形式将生命旅程中的好景、好时光串联，吸引客户。设计师用收纳箱为底，衬托展览中重要的图形元素，比例的缩小增加了可爱程度。

	CMYK 53,14,25,0	RGB 131,190,196
	CMYK 9,30,89,0	RGB 245,193,19
	CMYK 4,3,5,0	RGB 248,247,243
	CMYK 62,85,100,54	RGB 74,31,0

	CMYK 0,0,0,100	RGB 0,0,0
	CMYK 0,2,4,5	RGB 243,239,234
	CMYK 0,55,82,11	RGB 228,103,42
	CMYK 0,0,0,0	RGB 255,255,255

○ 同类赏析

咖啡馆广告招贴，设计师从生活入手，通过场景化概念与受众产生共鸣，用大比例的咖啡点心与缩小的人物对比，带来了视觉冲击力。

○ 同类赏析

文学营活动广告招贴，设计师将艺术文化元素拼接在一起，将人物比例缩小置于其中。观者就像遨游在艺术的世界中，有一种奇妙物语的感觉。

○ 其他欣赏 ○　　　○ 其他欣赏 ○　　　○ 其他欣赏 ○

6.1.3 大胆拼合，生产创意作品

对于很多设计师来说，一幅设计作品可能就是一个完整的整体，当然应该浑然天成。不过，相异设计的理念会导致设计的呈现各有不同。有一部分设计师便钟爱对设计的各种元素进行拼贴，从而构成一幅新的创意作品，既传递出基础信息，又获得了全新的艺术效果。

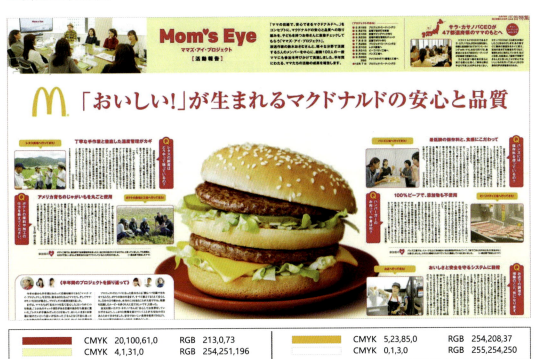

CMYK 20,100,61,0	RGB 213,0,73	
CMYK 4,1,31,0	RGB 254,251,196	
CMYK 5,23,85,0	RGB 254,208,37	
CMYK 0,1,3,0	RGB 255,254,250	

○ **思路赏析**

日本麦当劳活动招贴，活动主题为"妈妈的眼"，设计师希望通过对食物卫生的宣传获得消费者的认可，因此需要受众看到食物产品的品质。

○ **配色赏析**

由于活动主题为"妈妈的眼"，是通过母亲的视角来获得认同的，所以设计师特意用玫瑰红作为主色调，搭配麦当劳的品牌金色，既柔和又温暖。

○ **设计思考**

设计师将主打标志食物作为设计之眼置于画面正中，四周是产品生产的各个环节和细节，拼贴的信息让产品有资格脱颖而出，得到消费者的信任。

广告招贴设计

	CMYK	8,96,73,0	RGB	235,26,57
	CMYK	93,88,89,80	RGB	0,0,0
	CMYK	82,56,10,0	RGB	50,109,179
	CMYK	37,66,81,0	RGB	181,108,63

	CMYK	0,0,0,0	RGB	254,254,254
	CMYK	91,87,85,76	RGB	7,5,8
	CMYK	27,13,12,0	RGB	197,212,219

 同类赏析

浮世绘版画展览广告招贴，设计师为了尽可能向受众展示藏品的丰富性，通过拼贴的方式将艺术展的一角透露出来，这样的拼合既大胆创新，又不违和。

同类赏析

读书会广告招贴，活动主题为日用之道，设计师将场景图片、举办单位、举办时间等元素拼贴在一起，错落有致，有不规整的随性美。

○ 其他欣赏 ○ ○ 其他欣赏 ○ ○ 其他欣赏 ○

◀ /142

6.1.4 利用手绘效果制作趣味性

手绘是进行建筑、服饰陈列设计、橱窗设计、美术、摄影和招贴设计等专业学习的学生的一门重要的专业必修课程。通过手绘，设计师能够展示自己的艺术风格，表达更为细腻、特殊的艺术语言，也能为画面带来趣味性。

	CMYK 3,5,19,0	RGB 252,245,217		CMYK 41,42,68,0	RGB 170,149,96
	CMYK 27,97,99,0	RGB 201,33,32		CMYK 92,77,0,0	RGB 15,50,214

○ **思路赏析**

信息图表设计研修班的推广招贴，由于受众对"信息图表设计"领域不甚熟悉，所以设计师采用图示的方式推广更浅显易懂，也易于受众浏览。

○ **配色赏析**

设计师用浅黄色为背景色，可以更好地呈现饱和度高的颜色，如画面中的黄色、红色、蓝色等。这些颜色的占比较小，多以点缀的形式呈现，各种颜色不仅不会冲突，反而丰富了画面。

○ **设计思考**

该招贴展示手绘课程和学习场景，让人如身临其境，十分有代入感，而且能够根据画面结构和大小，调整图示的比例、方向，非常方便、连贯。

	CMYK 0,0,0,0	RGB 255,255,255
	CMYK 93,88,89,80	RGB 0,0,0
	CMYK 75,6,77,0	RGB 15,177,102
	CMYK 7,71,71,0	RGB 237,109,70

	CMYK 37,23,5,0	RGB 174,189,222
	CMYK 44,95,100,13	RGB 153,41,22
	CMYK 6,5,5,0	RGB 242,242,242

○ 同类赏析

动漫展览广告招贴，设计师以动漫人物形象为主体，通过手绘方式呈现动漫的主题元素，有趣生动，能吸引动漫迷的注意力。

○ 同类赏析

科幻电影海报招贴，讲述发生在南极的一件诡异事件，设计师用手绘的方式展现电影元素，更有艺术表现力，可完美地表达出电影的主题。

○ 其他欣赏 ○　　　○ 其他欣赏 ○　　　○ 其他欣赏 ○

6.2 创意是广告招贴的生命

　　创意指有创造性的想法、构思等。设计师将其运用到设计中意味着打破常规,让作品具有新颖性和创造性。为招贴设计赋予创意,能将平淡、普通的画面变得更有活力,仿佛一个生命体,能够自行说话。

6.2.1 了解创意的多样性

要设计出与众不同的作品,设计师需要打开自己的思路,了解创意的多样性,以便从不同的元素着手,对符号、色彩、文字、图形等加以运用。只要找到一个突出的点,从点到面,一步一步地丰富作品内涵。

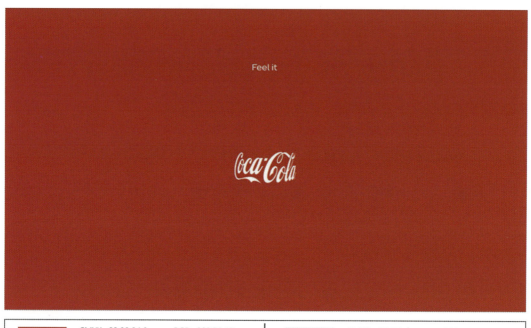

CMYK 23,92,84,0　　RGB 209,51,48　　　　CMYK 6,0,4,0　　RGB 244,254,251

○ 思路赏析

可口可乐公司为了推广品牌标志请设计师设计了一幅极简广告招贴,画面上只有可口可乐的标志及一句宣传语"feel it",意为感受它。其在户外非常夺人眼球。

○ 配色赏析

该招贴以可口可乐的标志性红色为背景,而设计主体Logo为白色,红白相衬,使背景与主体格外分明,画面中大比例的红色十分吸引人。

○ 设计思考

很多广告招贴都给人一种平面的视觉印象,但仔细看这一设计,可以看到Logo有一定的弧度,从远处看能脑补出一只弧形塑料瓶,这样的创意既简洁又巧妙。

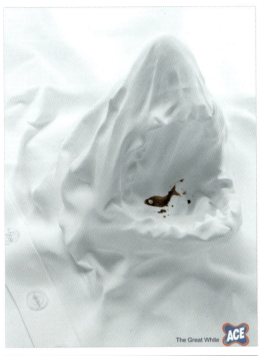

	CMYK 57,83,86,37	RGB 102,50,39
	CMYK 9,7,5,0	RGB 235,236,240
	CMYK 91,71,21,0	RGB 26,84,148
	CMYK 7,75,54,0	RGB 238,99,96

○ 同类赏析 ▲

洗衣粉广告招贴，这种清洁产品要想推广，应该着力展示其清洁力，设计师将污渍形化为小鱼，而用了产品的衣物酷似鲨鱼，可以瞬间吞没掉小鱼。

	CMYK 91,88,77,70	RGB 14,14,22
	CMYK 90,77,11,0	RGB 43,74,154
	CMYK 18,19,11,0	RGB 215,208,216

○ 同类赏析 ▲

伏特加产品广告招贴，设计师将画面设计成一出舞台剧，以产品为主角，6个高脚杯为打灯师，加上明暗对比，让产品备受关注。

○ 其他欣赏 ○　　　　○ 其他欣赏 ○　　　　○ 其他欣赏 ○

第 6 章　广告招贴中的设计技能提升

6.2.2 多种创意展现产品

很多时候由于思维惯性，人们展示产品较为直接。这样当然能够更为全面地展示产品，不过，从展示效果来看就比较平淡，没有惊喜。如果能更换产品展示形式，如动态展示、简略展示等，可以给受众留下更深刻的印象。

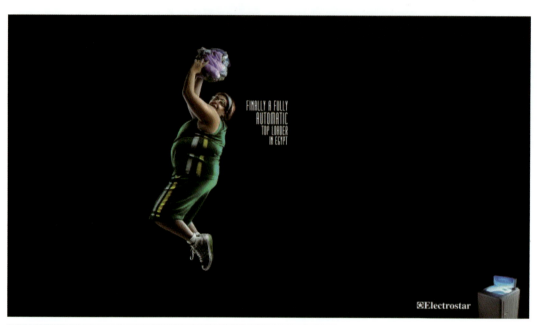

	CMYK 93,88,89,80	RGB 0,0,0		CMYK 90,53,100,24	RGB 0,89,48
	CMYK 44,0,8,0	RGB 140,234,255		CMYK 48,62,0,0	RGB 157,113,188

○ 思路赏析

Electrostar品牌洗衣机广告招贴，广告标语为"Orlando Magic"（奥兰多魔术），设计师用诙谐幽默且轻松的广告语告诉消费者洗衣机的功效。

○ 配色赏析

该招贴以纯黑色为背景色，突出简单的图形和文字元素，连右下角的产品标志也能清楚展现；人物的绿色服饰由暗到亮，在画面中体现了光感。

○ 设计思考

设计师将投篮的姿势与洗衣这项家务活联系在一起，弱化了家务的烦琐性，增强了趣味性，同时也从侧面表示拥有了功能强大的产品，对家庭主妇来说是一种福音。

第 6 章 广告招贴中的设计技能提升

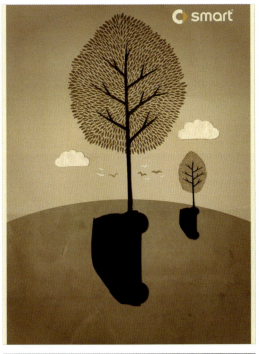

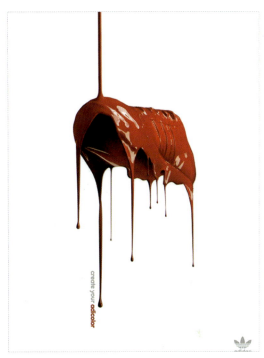

	CMYK	48,52,64,1	RGB	152,127,97
	CMYK	69,81,91,61	RGB	55,31,19
	CMYK	3,10,22,0	RGB	252,237,208

	CMYK	24,99,100,0	RGB	206,18,6
	CMYK	0,0,0,0	RGB	255,255,255

○ 同类赏析 ▲

Smart汽车广告招贴，为了突出Smart汽车不同于其他车型的小巧，设计师创作了对比的替代物，大树和小树。作品简单、直观，富有设计感。

○ 同类赏析 ▲

阿迪达斯活动广告招贴，活动主题是创建你的阿迪色，设计师用红色颜料包裹运动鞋，比起普通的呈现更具艺术性，可以直接激发受众的创作欲。

○ 其他欣赏 ○　　　○ 其他欣赏 ○　　　○ 其他欣赏 ○

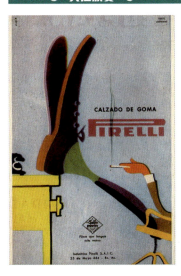
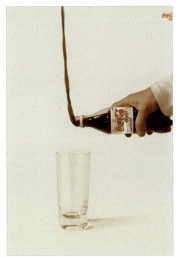
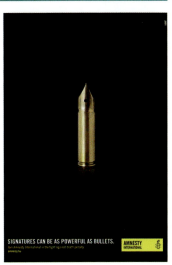

149/

6.2.3 增加创意元素

除了从产品本身出发进行有关展示和介绍外,设计师还可以添加不同的创意元素,从侧面展现产品某一特征。不过要注意,在添加创意元素的时候,设计师要考虑与产品的融合应自然、贴切。

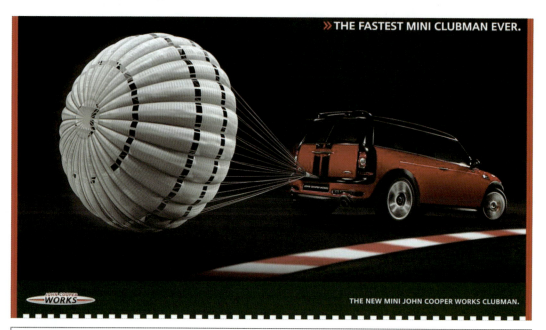

	CMYK 90,87,81,73	RGB 11,10,15		CMYK 38,100,100,3	RGB 178,11,29
	CMYK 92,68,90,56	RGB 2,46,31		CMYK 0,4,0,0	RGB 255,250,254

○ 思路赏析

MINI是宝马集团旗下的全球知名豪华小型汽车品牌,紧凑的外形、宽敞的内部空间,是这款车型的特点,设计师需要通过招贴设计对其迷你外观和车速的两大优势进行宣传。

○ 配色赏析

由于展示车辆是大红色,非常艳丽漂亮、夺人眼球,所以设计师用黑色作为背景,红、黑的经典搭配,赋予画面某种格调,与白色的降落伞也能搭配。

○ 设计思考

广告招贴标语为"史上最快的迷你车",设计师用降落伞悬空吊起车辆,让消费者直观地感受到车辆奔驰的速度,把降落伞当作形象的加速器,创意十足。

第 6 章 广告招贴中的设计技能提升

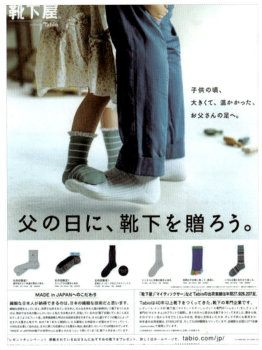

	CMYK 36,15,19,0	RGB 176,200,204
	CMYK 16,21,16,0	RGB 220,206,205

	CMYK 21,4,6,0	RGB 212,232,241
	CMYK 89,57,32,0	RGB 0,105,147
	CMYK 78,40,53,0	RGB 60,131,127

◯ 同类赏析

茶饮料广告招贴,设计师利用发型与甜点的相似性将甜点元素融入其中,并将画面一分为二,为茶饮料找到了搭配,可以吸引更多的消费者。

◯ 同类赏析

靴下屋品牌父亲节广告招贴,设计师将温馨的父女玩耍场景展现出来,聚焦受众视线到袜子上,让消费者对品牌产生共情,比起直接介绍材质功能更显魅力。

◯ 其他欣赏 ◯ ◯ 其他欣赏 ◯ ◯ 其他欣赏 ◯

151/

6.2.4 拓宽创意的边界

归根结底，创意就是要设计师打开思路，且不能停留在图形设计上。广告语的创作、图形的立体表达都可以作为创意的一部分，帮助设计师表达主题。可以说创意是没有止境的，设计师需要不断拓宽创意的边界。

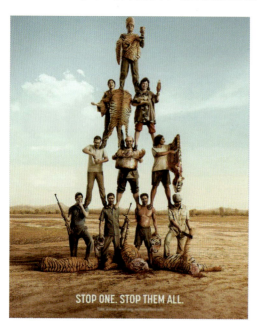

○ 思路赏析

世界自然基金会公益广告招贴，呼吁大众反对掠杀，设计师通过直接生猛的画面效果，展现残忍的活动，引起受众的注意和反思。

○ 配色赏析

为了表达画面的真实感，设计师在用色上非常讲究，用棕色塑造土地、肤色、老虎皮，各有层次，天空的蓝也有所变化，画面颜色融合得非常好。

	CMYK 35,11,16,0	RGB 179,208,214
	CMYK 37,64,67,0	RGB 180,113,86
	CMYK 3,18,32,0	RGB 250,221,181

○ 设计思考

广告宣传标语为"阻止一个，阻止全部"，设计师将盗猎者像金字塔一般叠起来，形成一个倒下，全部倒下的结构，与标语相扣。

○ 同类赏析

预防自杀公益广告招贴，主题是帮助你自己，设计师用剪纸的方式进行立体创作，将主题完美地表达出来。

故宫特展广告招贴，为了吸引更多的年轻人，设计师特意编创了年轻化的语言"上朝了"，幽默感十足，并将一些标志性的图形元素卡通化。让受众觉得传统艺术展览也可更新潮。

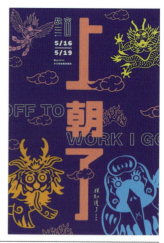

	CMYK 45,37,48,0	RGB 157,155,134
	CMYK 0,0,0,0	RGB 255,255,255

	CMYK 100,90,17,0	RGB 5,51,145
	CMYK 5,55,40,0	RGB 242,146,134
	CMYK 9,40,84,0	RGB 241,173,48
	CMYK 65,13,4,0	RGB 71,185,237

第 7 章
典型行业广告招贴设计鉴赏

学习目标

宣传或推广的商品或活动不同，招贴设计的方式也有差别，如生活类产品与美妆类产品宣传的点不同，招贴设计的核心与风格也就会随之变化。生活类产品注重营销日常生活的美好，美妆类产品注重对美的诠释，需要设计师一一甄别。

赏析要点

食品
宜家，欧洲设计风格
护肤
资生堂彩妆系列招贴
现场演出
《海街日记》系列海报
赛事活动
PUMA系列海报

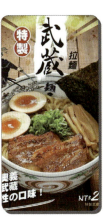

7.1 生活类商业广告招贴设计

生活类商业招贴离受众的日常生活非常近,所以在设计上要更接地气一点,应凸显生活气息,只有这样才能引起受众的共鸣。设计师可利用生活场景、卡通元素等来展示产品,在推广产品的同时更要传递各种感情,引领受众发现生活中的美好瞬间。

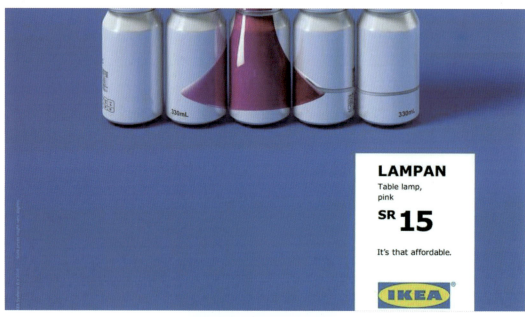

7.1.1 食品

食品广告招贴一般以展示食品为主，常见的展示方式有3种，一是展示食品本身，二是与其他食物进行搭配展示，三是展示食用的环境。在此基础上，设计师应着重展现食品的美味，抓住食物最诱人的状态。

	CMYK 69,40,96,1	RGB 100,134,57		CMYK 12,84,98,0	RGB 227,74,17
	CMYK 16,19,58,0	RGB 229,208,125		CMYK 100,91,65,51	RGB 1,28,49

○ 思路赏析

日本有名的武藏拉面广告招贴，画面主体为一碗丰富有料的拉面，宣传语为"最强奥义，武藏面馆，指标性口味"。整体而言，该招贴非常简约但不简单

○ 配色赏析

由于招贴展示的核心是拉面，所以面中食材颜色饱和，红、绿、黄三色搭配能够迅速激起受众的食欲，让食物看起来"生机勃勃"。

○ 设计思考

由于品牌名武藏与日本江户时代的剑术家同名，所以设计师在招贴中添加了一点漫画元素，与宣传语结合起来更统一，也更有趣。

广告招贴设计

	CMYK 10,6,2,0	RGB 235,238,245
	CMYK 33,91,77,1	RGB 187,56,61
	CMYK 78,72,72,42	RGB 56,55,53

	CMYK 11,10,13,0	RGB 233,230,223
	CMYK 0,0,0,0	RGB 255,255,255
	CMYK 24,36,78,0	RGB 210,172,73

○ 同类赏析 ▲

日本调料广告招贴，在日语中醋的读音为"す"，设计师将使用过该调料的菜肴置于文字的圆圈内，美味与产品无缝结合，意味悠长。

○ 同类赏析 ▲

日本点心品牌久梨芙广告招贴，设计师通过干净的背景简单地展示产品，右下角竖排文字简洁介绍一番，整个画面没有多余的元素，向受众传递出岁月静好的信息。

○ 其他欣赏 ○ ○ 其他欣赏 ○ ○ 其他欣赏 ○

/156

7.1.2 饮料

饮料的种类有很多，包括矿泉水、茶、酒和可乐等。每种饮料都能展现不同的氛围感和饮用者的气质，可以决定招贴设计的大方向和基调。另外，设计师一定要找到产品主打的营销点，如水质、制作流程、口味等，并着重于此。

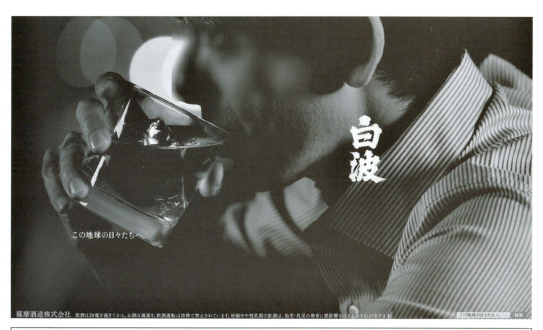

| | CMYK 74,68,61,19 | RGB 80,78,83 | | CMYK 0,1,0,0 | RGB 255,255,254 |
| | CMYK 38,31,21,0 | RGB 172,172,184 | | CMYK 70,61,55,7 | RGB 97,98,103 |

◎ **思路赏析**

日本白波烧酒广告招贴，广告语是"この地球の日々たちへ"，大意是"来到世上的日子"，设计师将白酒与人的关系情境化，更凸显产品的必要性。

◎ **配色赏析**

该招贴整体色调偏暗，不仅能清晰地展示白色的文字，还能让画面呈现出电影质感，勾勒出一幅真实、深沉的生活图景。

◎ **设计思考**

该招贴的主要受众为日本上班族，因此设计师特意选取了白领工作者的日常生活瞬间，让受众品味生活的不易，既平凡又让人感动，将产品置于情景中，丝毫违和感都没有。

广告招贴设计

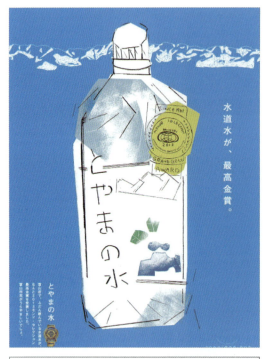

	CMYK	0,0,0,0	RGB	255,255,255
	CMYK	75,26,0,0	RGB	0,160,234
	CMYK	67,13,67,0	RGB	87,175,117
	CMYK	16,11,82,0	RGB	234,221,55

○ 同类赏析

为了展现水的纯净，设计师在该招贴画面中大量使用了白色和蓝色，并通过笔画勾勒呈现山的意象，告诉消费者这是山泉水。

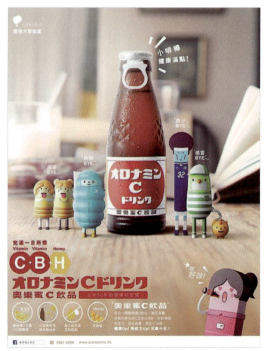

	CMYK	32,99,100,1	RGB	192,27,23
	CMYK	9,30,6,0	RGB	236,197,215
	CMYK	12,26,34,0	RGB	231,200,169
	CMYK	12,22,87,0	RGB	240,204,32

○ 同类赏析

由于该饮料面向的消费者是小朋友，所以设计师在招贴画面中用了很多卡通元素，与产品一同推广，这样小朋友就会根据卡通人物联想到该产品。

○ 其他欣赏 ○　　　　○ 其他欣赏 ○　　　　○ 其他欣赏 ○

7.1.3 汽车

汽车不属于日常消费产品，对多数家庭来说买一辆汽车需要慎重考虑各方面的因素，所以设计汽车产品的招贴应着重突出产品最优性能，结合简单上口的宣传语，制造记忆点，精准找到目标消费群。

New Polo GTI.

	CMYK 12,19,31,0	RGB 231,212,180		CMYK 41,68,77,2	RGB 169,103,69
	CMYK 18,70,79,0	RGB 218,106,60		CMYK 43,35,62,0	RGB 166,160,110

○ 思路赏析

大众Polo GTI系列广告招贴，该款新型车的优势是动力和速度，与其他广告招贴设计竭力表达速度快慢不同，该招贴设计从侧面强调这种优势，十分巧妙。

○ 配色赏析

由于该招贴中有场景设计，所以用色丰富，这样更能凸显场景的真实，橘色与绿色对比为场景增添了一抹亮色，让画面多了几分活泼。

○ 设计思考

设计师利用两个场景的快速变化，婉转表达了该车型的速度，非常生动。在表达速度或动力这样较为抽象的特点时，侧面烘托是最有效的方式，且能引起共鸣。

广告招贴设计

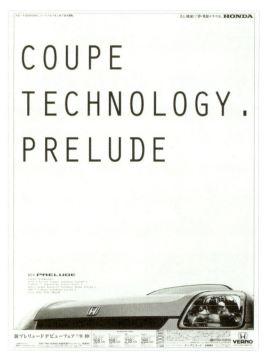

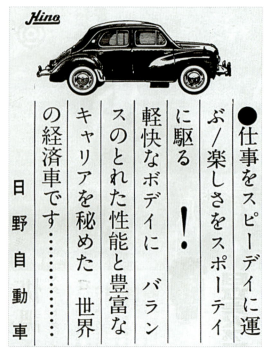

	CMYK 4,2,6,0	RGB 247,248,243
	CMYK 42,33,33,0	RGB 162,164,161
	CMYK 73,65,67,23	RGB 78,79,74

	CMYK 87,83,83,72	RGB 16,16,16
	CMYK 9,7,7,0	RGB 237,237,237

○ 同类赏析

本田汽车推出新车型广告招贴，设计师用一种全新的视角，展示新产品的局部，看上去高端大气，搭配上方的文字，整个画面元素相互平衡。

○ 同类赏析

日本日野汽车广告招贴，设计师以文字介绍为主，用大部分的空间呈现文字信息，将汽车性能直接告诉受众，简洁、清楚。

○ 其他欣赏 ○　　　　○ 其他欣赏 ○　　　　○ 其他欣赏 ○

7.1.4 招聘

招聘广告招贴可以说是一种非常常见的广告招贴了，为了吸引到合适的人才，招聘职位的描述一定要准确，一般应结合图像和文字共同表达，而其他重要元素如薪酬、应聘条件、工作时间等也应多用文字表达。设计师一定要根据客户的要求将核心内容突出，以免信息太多而让招聘广告招贴平平无奇，毫无亮点。

| | CMYK 100,100,52,3 | RGB 24,26,109 | | CMYK 17,51,59,0 | RGB 221,148,103 |
| | CMYK 28,96,100,0 | RGB 199,38,30 | | CMYK 84,84,86,73 | RGB 22,14,12 |

○ 思路赏析

土豆网招聘广告招贴，设计师剑走偏锋，不添加多余的图形元素，通过文字介绍，让受众了解职位的性质，有重点有补充，一下便锁定了目标人群。

○ 配色赏析

为了突出不同颜色的文字信息，设计师用白色和浅黄作底，黑色、蓝色、黄色、红色4种不同的颜色代表了4种不同的信息，完整地表达了信息，又让画面有了亮点。

○ 设计思考

设计师模拟古代榜文的格式书写招聘启事，形式非常新颖。文字竖排排列，改变了阅读顺序，更让人印象深刻。

广告招贴设计

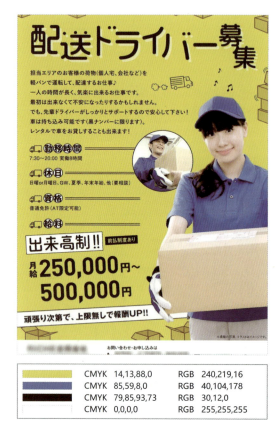

	CMYK 14,13,88,0	RGB 240,219,16
	CMYK 85,59,8,0	RGB 40,104,178
	CMYK 79,85,93,73	RGB 30,12,0
	CMYK 0,0,0,0	RGB 255,255,255

	CMYK 93,88,89,80	RGB 0,0,0
	CMYK 10,1,86,0	RGB 251,242,1
	CMYK 2,1,1,0	RGB 251,251,251

○ 同类赏析 ▲

该广告招贴设计以黄色为背景，可第一时间吸引受众关注。为了突出薪酬，设计师将该部分文字背景换为白底，利用色差着重表现，且将数字放大夺人眼球。

○ 同类赏析 ▲

餐馆招聘服务员广告招贴，设计师用黑底黄字重点突出"未经验者欢迎"，这样就能扩大招聘人群，而将关键信息薪酬和电话用白色和黄色加以区分。

○ 其他欣赏 ○ ○ 其他欣赏 ○ ○ 其他欣赏 ○

7.1.5 地产

地产项目广告招贴相较于其他行业广告招贴有些特殊，只因地产产品售价高昂，购买者一定会考虑多方面的因素后才会作出决定。设计师最好从大的方面出发，如地产品牌、项目概念、购买必要性等，进行营销，让消费者了解有新的地产项目推出，大致是什么风格就可以了。

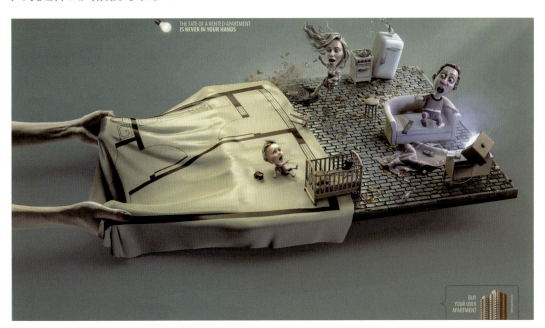

| | CMYK 63,48,40,0 | RGB 113,127,138 | | CMYK 9,10,28,0 | RGB 240,230,194 |
| | CMYK 40,32,4,0 | RGB 167,172,214 | | CMYK 33,22,19,0 | RGB 184,191,197 |

○ 思路赏析
地产创意广告招贴，设计师没有直接展示地产项目的豪华、环保，而是从侧面告知受众家的重要性，即家能带给每个人极大的安全感。

○ 配色赏析
该招贴整体色调稍显暗淡，采用灰蓝色作为背景色，与地砖的颜色类似。采用该色系颜色绘制画面，可以突出光影效果，且与主题十分契合，能给人萧条、落魄之感。

○ 设计思考
该招贴设计创意十足，将房屋平面图像桌布一样扯开，一家三口惊慌失措，就如同流落街头，可见有一套属于自己的房子对每个人而言是多么重要。

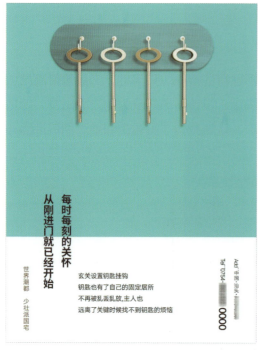

	CMYK 65,0,26,0	RGB 20,215,219
	CMYK 28,51,68,0	RGB 199,142,89
	CMYK 79,79,68,45	RGB 53,46,53
	CMYK 0,0,0,0	RGB 255,255,255

	CMYK 9,7,7,0	RGB 235,235,235
	CMYK 35,28,20,0	RGB 179,179,189
	CMYK 60,8,21,0	RGB 100,193,210
	CMYK 18,36,49,0	RGB 219,176,134

○ 同类赏析

该地产招贴通过钥匙的意象让受众联想到家，一把小小的钥匙传递出家的温暖，加上文字渲染，设计师用以小见大的方法对地产项目进行宣传。

○ 同类赏析

为了凸显地产项目优势，设计师专门设计了宣传语，并用具体的意象来表现其中的"鲜"字，将餐具巧妙地融进文字中，且互相关联。

○ 其他欣赏　　　　○ 其他欣赏　　　　○ 其他欣赏

7.1.6 药品

　　药品是人们居家生活必须准备的物品,很多药店门口都会挂出不少的招贴,推广一些常用药品,如维生素、鼻炎药剂、止痛膏等,设计师要站在消费者的立场来思考,作为一个病人最关心什么,当然是药品的药效和副作用,招贴重点展示的也就是这些内容了。

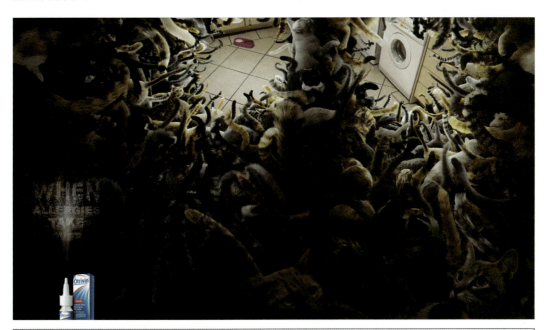

	CMYK 60,64,97,21	RGB 111,87,41		CMYK 74,69,71,35	RGB 68,65,60
	CMYK 23,25,35,0	RGB 208,192,167		CMYK 18,23,64,0	RGB 224,199,109

○ 思路赏析

otrivin鼻炎喷雾剂广告招贴,为了向受众解释药剂的功用,设计师用最日常的情境告诉消费者"这时你该使用药剂了"。

○ 配色赏析

该招贴整体色调比较暗沉,因为设计师要向消费者展示一个完全不同的画面,所以明与暗的对比较为明显,灰黄交错的搭配也令画面有了层次感。

○ 设计思考

设计师以人的鼻孔为视角,将异物感夸张化,就像鼻子里面塞满了上百只猫,无论是谁都会受到这种夸张的场景冲击,这是宣传药品的一剂"猛药"。

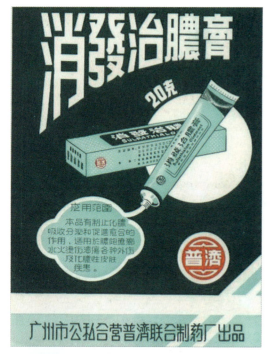

	CMYK 89,53,83,18	RGB 17,95,69
	CMYK 27,2,24,0	RGB 199,228,208
	CMYK 41,0,30,0	RGB 163,221,199
	CMYK 15,93,100,0	RGB 223,44,12

	CMYK 7,17,81,0	RGB 251,218,55
	CMYK 54,30,29,0	RGB 133,163,173
	CMYK 29,73,78,0	RGB 197,97,63

○ 同类赏析

消发治脓膏广告招贴，以绿色为主色调，能够清晰地映衬白色的膏体和宣发文字，产品名称经过特别设计，形成一个弧度，自然能够吸引受众目光。

○ 同类赏析

凡拉蒙止痛药膏广告招贴，广告语"立止一切疼痛"，设计师用人物形象的变化来说明药效，形象立体，一般受众很容易明白和接受。

○ 其他欣赏 ○ ○ 其他欣赏 ○ ○ 其他欣赏 ○

深度解析 宜家，欧洲设计风格

本节赏析了许多生活类的招贴，现在我们再以一个精彩的案例，全面分析家具品牌的招贴设计。

该设计作品层次分明，不仅推广了品牌，还告诉了消费者家具的作用，巧妙的设计没有强行推销的感觉，接受度非常高。

	CMYK 0,50,57,0	RGB 252,158,106		CMYK 6,13,87,0	RGB 255,226,12
	CMYK 86,54,6,0	RGB 11,111,186		CMYK 53,77,20,0	RGB 146,82,142

广告招贴设计

○ 结构赏析

宜家促销广告招贴，整体结构，分为上下两个部分，上面部分占据绝大部分空间，是主要展示区域；而下面内容虽然占比较小，却透露了核心的信息，包括促销产品、价格、品牌。当然上面展示的图形内容与下面展示的产品是有关联的，二者结合起到了最佳作用。

○ 配色赏析

该系列广告招贴以鲜艳、明亮为总体目标，所以设计师在颜色使用上非常复杂，且多用亮色，如橙色、粉色、黄色。不但背景色亮眼，其间的各种领带图形也颜色不一，看上去眼花缭乱，好在每种颜色的占比都非常小，所以没有哪种颜色显得突兀。

○ 内容赏析

为了体现各种家具的重要性，设计师将大量服饰用品堆在一起，如领带、鞋子、袜子，就是想告诉消费者衣物鞋袜的数量一多，就容易造成家居环境凌乱，需要使用衣柜、衣架等家具用品进行收纳，这样可轻而易举地从侧面让消费者认同家具的重要性。

○ 内容赏析

画面中的主要图形元素就是各种形状、颜色不一的袜子，设计师让每只袜子的呈现形态都不同，制造了杂乱的感觉。

7.2 美妆类广告招贴设计

现今人们越来越注重外表和形象,希望能在不同的场合中给人留下美好的印象,因此化妆品市场也日趋庞大。市面上的美妆产品层出不穷,各类营销广告招贴也各出奇招,从视觉感官、浪漫情调和产品功效展示等各方面展示产品。下面一起来看一看吧。

7.2.1 护肤

护肤品是美妆类产品的一个重要分支。其可以让消费者保持肌肤的好状态。有关护肤品的广告招贴设计,可以从不同的功效入手。商家将抗老、提亮、保湿等作为宣传的点,并在适当位置展示品牌,以达到营销推广的目的。

| | CMYK 6,57,80,0 | RGB 242,140,56 | | CMYK 10,29,73,0 | RGB 242,195,81 |
| | CMYK 32,21,88,0 | RGB 197,191,51 | | CMYK 61,33,25,0 | RGB 112,154,178 |

○ 思路赏析
该护肤品广告招贴的主题是"你永远不用为自己真实的年龄而担忧",设计师用充满冲击力的画面告诉消费者产品标志性的功效。

○ 配色赏析
设计师在画面中用了很多红、黄色系的颜色,塑造了沙漠戈壁的野外环境,并用大面积白色和蓝色进行平衡,视觉表现非常强烈,有利于主题的展现。

○ 设计思考
在一个野外场所,一辆标志有37的火车驶向被绑在铁轨上的42,这暗喻着重返青春。右下角是产品的形象元素,恰到好处地推广,颇见设计功力。

	CMYK 8,10,40,0	RGB 245,231,170
	CMYK 77,33,100,0	RGB 63,140,26
	CMYK 8,71,95,0	RGB 236,107,13
	CMYK 92,64,100,50	RGB 1,55,29

	CMYK 0,0,0,0	RGB 255,255,255
	CMYK 93,88,89,80	RGB 1,0,0

○ 同类赏析

美体小铺护肤品广告招贴，设计师在画面正中间展示品牌标志，然后将产品用料的图形元素一圈一圈往外扩展，画面看起来既规则又丰满。

○ 同类赏析

OLAY护肤产品广告招贴，为了体现产品抗衰老的效果，设计师玩了一个简单的数字游戏，用了护肤乳后，"38"立刻变成"33"，直观形象。

○ 其他欣赏 ○　　　○ 其他欣赏 ○　　　○ 其他欣赏 ○

第7章 典型行业广告招贴设计鉴赏

7.2.2 彩妆

　　彩妆产品能赋予皮肤色彩，修整肤色，增强立体感，使消费者更具有魅力。因此，这种产品占据了很大一部分美妆市场。设计师在设计广告招贴推广产品时，要考虑品牌和系列产品特色两大推销点，这样就能最大限度地吸引消费者的注意力。

	CMYK 25,86,46,0	RGB 205,67,100		CMYK 43,100,81,8	RGB 162,16,52
	CMYK 16,91,20,0	RGB 223,44,128		CMYK 34,64,46,0	RGB 185,115,117

○ 思路赏析

Dior魅惑口红广告招贴，该系列口红属于亮丽色调，有多种色号可供选择，品牌最主要的目标是将该系列推向市场，所以设计师将招贴设计的重点放在系列产品上。

○ 配色赏析

设计师以亮丽的玫瑰红作为背景色，深一点的同色系色彩书写系列名称"DIOR ADDICT"，既显眼又不突兀。

○ 设计思考

模特带妆为消费者进行详细展示，画面右下角排列该系列不同色号的口红，没有其他的元素，一切都是为系列产品的推广展示服务。

	CMYK 23,69,6,0	RGB 209,108,168
	CMYK 14,27,58,0	RGB 232,196,120
	CMYK 44,13,4,0	RGB 152,200,236
	CMYK 17,61,42,0	RGB 220,129,126

 同类赏析

圣罗兰彩妆系列产品广告招贴，设计师通过亮色系色彩的搭配将产品特色、活力展现出来，告诉消费者你也可以这样明艳青春。

	CMYK 20,15,15,0	RGB 211,211,211
	CMYK 93,88,89,80	RGB 0,0,0
	CMYK 27,100,100,0	RGB 202,0,24

 同类赏析

香奈儿口红广告招贴，为了展现那一抹亮丽而又风情万种的红色，设计师以黑、白人物为背景，只在唇上留下色彩，非常鲜明突出，消费者的注意力很容易被吸引。

○ 其他欣赏 ○　　○ 其他欣赏 ○　　○ 其他欣赏 ○

第 7 章　典型行业广告招贴设计鉴赏

173/

7.2.3 香氛

香氛具有深远的历史渊源，过去用于宗教和祭祀的场合，如今多用在人的身体，受到追求生活品质人群的大力追捧。香氛通常可分为液体香氛、固体香氛（家具香氛）和洗浴香氛3种。这类提高生活质量的产品，设计师在设计产品广告招贴时最好体现产品的格调，或是对香味类型进行诠释，只有如此才能吸引目标消费人群。

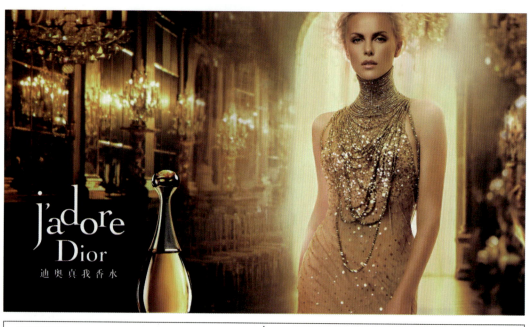

	CMYK 9,9,38,0	RGB 242,233,176		CMYK 5,46,90,0	RGB 246,163,21
	CMYK 26,71,98,0	RGB 202,102,26		CMYK 9,1,59,0	RGB 250,245,127

○ **思路赏析**

Dior品牌最负盛名的香水——真我香水广告招贴，为了加深产品在消费者心中的形象，设计师努力用各种元素烘托、展现产品。

○ **配色赏析**

为了与产品外观契合，设计师用各种不同的黄色营造奢华、光辉、迷离的氛围，为产品赋予了高贵的气质，更凸显了产品的颜色印象。

○ **设计思考**

真我香水采用传统细颈瓶设计，用美人的身体线条体现瓶身的柔美曼妙，在高端的背景下，让消费者感受到产品的与众不同，受众一定会对真我香水这一产品印象深刻。

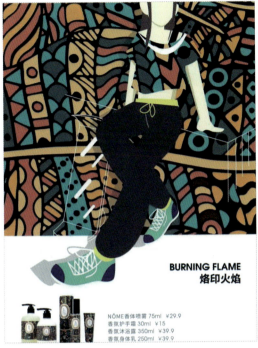

BURNING FLAME
烙印火焰

NOME香体喷雾 75ml ¥29.9
香氛护手霜 30ml ¥15
香氛沐浴露 350ml ¥39.9
香氛身体乳 250ml ¥39.9

	CMYK	RGB
	76,73,69,37	63,59,60
	84,53,74,14	44,99,80
	61,6,56,0	107,191,142
	10,36,68,0	238,181,92

	CMYK	RGB
	4,18,69,0	255,218,93
	0,64,11,0	251,129,170
	53,9,0,0	118,201,255

○ 同类赏析

NOME香氛广告招贴，该系列为"烙印火焰"，一种饱满且狂热的香氛类型，设计师使用多种设计元素，色彩对比强烈，塑造了年轻欢愉的视觉形象。

○ 同类赏析

植村秀"夏之花火"香水广告招贴，设计师通过鲜艳的黄、红和浪漫的蓝展现绮丽色彩，动感绽放的色彩，犹如烟火迸放的瞬间，充满夏日的欢愉气氛。

○ 其他欣赏 ○ ○ 其他欣赏 ○ ○ 其他欣赏 ○

第7章 典型行业广告招贴设计鉴赏

7.2.4 美发

美发类广告招贴，一般是对洗发及护发产品进行宣传的招贴类型。人们常见的美发广告招贴类型多是对秀发的飘逸、光泽、洁净进行展示，面对不同的消费人群，设计师应有不同的侧重，并发挥自己的创意。

	CMYK 0,0,0,0	RGB 255,255,255		CMYK 92,87,88,79	RGB 2,2,2
	CMYK 72,65,62,17	RGB 84,84,84		CMYK 57,18,75,0	RGB 126,175,96

○ 思路赏析

Clear洗发水广告招贴，广告标语为"Get the city out of your hair"，中文意为"让城市的污秽远离你的头发"，设计师用充满想象力的表现手法来诠释主题。

○ 配色赏析

该招贴整体画风有一些像素描，在白色的背景上用黑色的线条完成图形绘制，黑、白对比让图形轮廓清晰明了，即使是细节也让人不容错过。

○ 设计思考

该招贴画面主要形象是性感摩登的女郎，她的秀发飘逸、富有光泽，不断地掉落城市街道上的各种汽车，代表城市的污秽都被洗尽铅华。

	CMYK 82,77,75,56	RGB 38,38,38
	CMYK 73,78,74,49	RGB 60,44,44
	CMYK 1,1,1,0	RGB 252,252,252

	CMYK 23,17,42,0	RGB 210,207,162
	CMYK 52,47,77,1	RGB 143,133,80
	CMYK 77,62,25,0	RGB 78,100,150
	CMYK 65,49,75,5	RGB 110,120,83

○ 同类赏析

日本XXIMO洗发水宣传招贴，针对男性消费者，设计师没有使用花哨的元素，直接用文字介绍洗发护发的信息，简单直接，也适合目标群体。

○ 同类赏析

海飞丝洗发水广告招贴，主题为"SINCE 1961"，设计师用颗粒感来营造复古风格，体现品牌的历史悠久，在推广品牌的同时让消费者产生信赖感。

○ 其他欣赏 ○　　　　○ 其他欣赏 ○　　　　○ 其他欣赏 ○

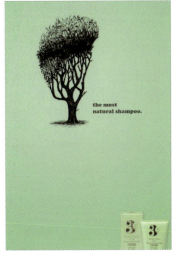

第7章　典型行业广告招贴设计鉴赏

177/

7.2.5 洗漱

洗漱产品招贴涵盖种类较多，包括牙膏、洗衣液、沐浴露、香皂和洗洁精等，而消费者对这些产品的追求都与其基本功效有关，如清洁能力、美白效果、芳香味道等。设计师可以着重从这几点去塑造产品形象。

	CMYK 5,37,84,0	RGB 249,182,42		CMYK 9,7,7,0	RGB 236,236,236
	CMYK 83,83,86,72	RGB 24,16,13		CMYK 80,67,44,3	RGB 73,90,118

○ **思路赏析**

Phillips牙膏广告招贴，宣传标语为"Teeth are very sensitive. They hate violence"，意为"牙齿很敏感，难以接受暴力"。招贴设计重点是宣传牙膏的温和无刺激性。

○ **配色赏析**

该招贴以浅灰色为背景，重点突出主要元素。黄色的主色调与产品包装颜色相对应，在干净的页面中增添一抹亮色，给人一种温暖、明快的感觉，提高了设计的接受度。

○ **设计思考**

在一柄牙刷上放着一圈钢丝，给人很不舒适的视觉体验，设计师让人直面这种不快感，对产品的功效有所了解，从而对产品产生一种信赖感。

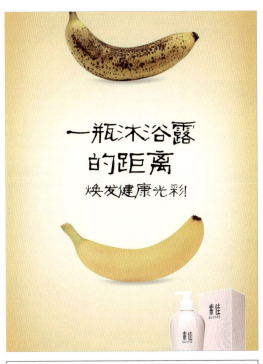

	CMYK 4,22,66,0	RGB 254,212,102
	CMYK 0,3,6,0	RGB 255,250,242
	CMYK 1,15,6,0	RGB 251,229,232

	CMYK 4,2,4,0	RGB 246,248,247
	CMYK 49,98,100,27	RGB 128,25,6
	CMYK 5,26,49,0	RGB 248,204,139
	CMYK 58,18,0,0	RGB 102,184,255

○ 同类赏析 ▲

某品牌沐浴露广告招贴，设计师用对比的方式展现使用产品前后的不同，让消费者明显地感受到光洁如新的效果。

○ 同类赏析 ▲

某品牌洗衣粉广告招贴，设计师用水平面将画面分为两个部分，上面为污脏的食物，下面为被洗衣水溶解的污渍，直观地表现了洗衣粉的溶解功能。

○ 其他欣赏 ○　　　○ 其他欣赏 ○　　　○ 其他欣赏 ○

深度解析 资生堂彩妆系列招贴

本节赏析了许多美容美妆类产品，接下来我们再以一个精细的案例，全面分析一下该彩妆产品招贴的设计风格与特色。

本作品是资生堂"黑与红"系列招贴海报，配色与构图都颇有日式风格。

	CMYK 40,100,95,6	RGB 170,7,38		CMYK 92,88,88,79	RGB 2,0,1
	CMYK 83,78,77,60	RGB 33,33,33			

▶ ○ 结构赏析 ◀

非常简洁的构图设计，设计师将资生堂彩妆的唇釉产品按一定角度平行排列，这样画面的元素既丰富又不显凌乱。在画面下方的正中间，呈现资生堂的Logo"山茶花"，并在标志性的位置加以说明，该系列广告招贴都是如此构图——产品元素+品牌Logo，既简洁而又富有特色。

▶ ○ 配色赏析 ◀

该系列广告招贴的主题是"黑与红"，受日本传统配色方案的影响，展现出经典的日本风格。设计师以黑色和深红色为主色调进行对比，强化了视觉效果，给人深邃魅惑的感觉，大胆表达了设计概念，同时展现了品牌的独特性，以与其他品牌区别。

▶ ○ 内容赏析 ◀

有序排列的粉底产品是彩妆系列的一部分。由于粉底盒是正方形，形状非常规则，所以彼此之间排列比较紧密。为了在视觉上形成违和感，设计师在招贴中将产品元素斜向排列，也并不显那么中规中矩。

▶ ○ 内容赏析 ◀

设计师将眼影盘连接起来在招贴画面中形成"拱桥"的形状，造型独特且具有创造力，明暗对比明显，赋予产品一种别样的吸引力。

7.3 文娱类商业广告招贴设计

　　随着人们精神生活的日益丰富，文娱市场越来越受到重视，每年都有很多文娱产品，包括影视、音乐、图书和展览等可以说是层出不穷。人们在宣传文娱产品时当然会设计对应的广告招贴。由于文娱产品的特殊性，其广告招贴也与众不同，颇具艺术性。

7.3.1 音乐

音乐展览、音乐作品的招贴宣传，不是那么接地气，有着独特的艺术分类，如摇滚、古典、爵士和民谣等，所以设计风格强烈，设计师应该对设计的主题只有足够地了解，才能更好地完成设计任务。

	CMYK 7,54,11,0		RGB 239,150,180		CMYK 60,6,22,0		RGB 100,196,210
	CMYK 7,3,86,0		RGB 255,241,0		CMYK 94,70,35,1		RGB 0,84,131

○ 思路赏析

2019贵人散步音乐节海报招贴，为了体现地域特色，设计师将区域珍稀动物融入画面中，成为一种主要元素，表达"音乐的起点"这一主题。

○ 配色赏析

画面颜色使用非常丰富，有蓝色、黄色、深蓝、粉色，都是亮丽的颜色，给人一种缤纷的视觉印象，色彩之间虽有对比，却很温柔地融合在一起。

○ 设计思考

画面中的主要元素"青鸟"，是该地区特有物种黑枕蓝鹟，趴在蛋上，意味着"孵育"，寄望于音乐的创新与发展。

广告招贴设计

	CMYK 88,83,83,73	RGB 15,15,15
	CMYK 0,0,0,0	RGB 255,255,255

	CMYK 11,25,87,0	RGB 242,201,31
	CMYK 11,95,94,0	RGB 230,35,29
	CMYK 71,0,43,0	RGB 1,194,175
	CMYK 11,68,18,0	RGB 231,116,155

○ 同类赏析

瓦伦西亚音乐季海报招贴，设计师用黑、白图形展现音乐世界，这也是钢琴世界里的两种颜色，黑色和白色，画面主要元素直接勾勒出钢琴的轮廓。

○ 同类赏析

虎山音乐祭以经典的台式电子花车和宫庙为舞台，因此设计师在设计广告招贴时采用的主要元素为老虎和庙，涂鸦的绘制方式加上鲜亮的色彩赋予设计极强的生命力。

7.3.2 影视

影视产品在文娱市场中是最受欢迎的产品,因此各种影视海报招贴应依据剧情、文艺类型的不同,设计差异化的招贴。但是,无论展示内容怎样千变万化,设计的重点也只能是人物、环境彼此关系的呈现,如果再加上自己的创意,就能推陈出新。

	CMYK 54,25,21,0	RGB 131,172,192		CMYK 62,42,100,1	RGB 120,135,32
	CMYK 79,67,58,17	RGB 67,81,90		CMYK 81,74,68,40	RGB 50,55,59

○ 思路赏析

《沉睡魔咒》海报招贴,该电影是迪士尼出品的奇幻片,由于讲述的故事与精灵、魔法等元素有关,所以海报招贴设计风格带着非现实的感觉,与现实世界有所区分。

○ 配色赏析

为了凸显魔幻的光感,浅绿、浅蓝与周围的深蓝、黑色对比,让中间部分熠熠生辉,设计师利用暗与亮的对比塑造了两个世界。

○ 设计思考

为了向观众透露一些有关电影的信息,设计师将故事发生的背景融入设计之中,并将主要角色加以呈现,用角色的站位表现彼此的关系,足够引人遐想。

广告招贴设计

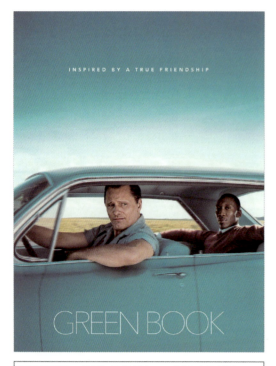

	CMYK 73,12,27,0	RGB 8,177,196
	CMYK 15,0,7,0	RGB 225,243,243
	CMYK 32,48,46,0	RGB 189,146,129

	CMYK 100,100,63,38	RGB 3,17,64
	CMYK 79,55,18,0	RGB 63,112,168
	CMYK 30,89,42,0	RGB 195,59,105
	CMYK 3,32,27,0	RGB 247,194,178

○ 同类赏析 ▲

电影《绿皮书》宣传招贴，结合片名中"Green"的含义，设计师以青绿色为海报主色调，将主要人物和重要道具进行展示，既有留白又有内容。

○ 同类赏析 ▲

《东方快车谋杀案》宣传招贴，设计师用暗色调渲染影片的悬疑色彩，将主角和东方快车呈现在一片迷雾中，暗红色的片名在背景衬托下更显诡异。

○ 其他欣赏 ○ ○ 其他欣赏 ○ ○ 其他欣赏 ○

/186

7.3.3 图书

　　与图书有关的招贴，一般我们会在图书馆和书店门口见到。不是对新出版的图书进行促销，就是宣传世界阅读日，这些与文化有关的命题，让设计师的思考方向有了侧重，就是将图书的美好、文化性传递出去。

| | CMYK 9,7,15,0 | RGB 237,235,222 | | CMYK 15,11,54,0 | RGB 232,224,139 |
| CMYK 92,86,89,78 | RGB 2,5,0 | | CMYK 48,41,45,0 | RGB 151,147,135 |

◉ 思路赏析
诚品书店活动宣传招贴，主题是诚品小说节，从主题可以看出活动与文学有关，如何凸显文学性呢？设计师将文字作为主要元素加以运用。

◉ 配色赏析
在满是文字的招贴设计中，颜色是区分内容的有效元素，在纸色的背景下，本招贴有一种古朴传统的意味，黄色的底纹色，为整个招贴添加了阅读的氛围，让受众回想起阅读的美好时光。

◉ 设计思考
版面中可以明显看出文字大小、字体的不同，设计师巧妙利用大小变化突出重点，关键字一眼就能看到，直接抓住受众的眼球。

广告招贴设计

	CMYK	89,76,17,0	RGB	47,77,149
	CMYK	50,11,54,0	RGB	144,192,140
	CMYK	10,77,79,0	RGB	231,93,54
	CMYK	22,92,84,0	RGB	210,51,48

	CMYK	7,12,87,0	RGB	254,227,0
	CMYK	71,19,15,0	RGB	55,171,212
	CMYK	78,82,80,65	RGB	37,25,25
	CMYK	0,0,0,0	RGB	255,255,255

○ 同类赏析

日本某书店新书促销招贴，设计师以新书封面为背景，将关键的促销字眼以艺术字的形式展现，有夸张的炸裂效果，能够起到提示和吸睛的作用。

○ 同类赏析

诚品书店月刊广告招贴，设计师用手绘风格激活了整个版面，以黄蓝色彩对比突出主题文字，虽出位但不出格，保持了很好的一致性。

○ 其他欣赏 ○　　　○ 其他欣赏 ○　　　○ 其他欣赏 ○

/188

7.3.4 现场演出

现场演出是有别于电视电影的一种戏剧形式，能够带给观众沉浸式的体验。常见的现场演出包括话剧、舞蹈演出、音乐剧。设计师在设计其广告招贴传递基本的演出信息时，还要对人物、剧情有所透露，具体呈现的方式各有不同。

| CMYK 49,43,59,0 | RGB 150,141,110 | CMYK 33,78,71,0 | RGB 189,87,73 |
| CMYK 67,41,50,0 | RGB 100,135,129 | CMYK 73,66,63,19 | RGB 82,82,82 |

○ **思路赏析**

日本经典动漫鬼灭之刃舞台剧广告招贴，由于此剧登场主要人物较多，所以该海报为人物海报，设计师采用多人物拼图形式，用以介绍不同人物。

○ **配色赏析**

由于构图为拼图式，设计师为每个人物的背景设计了不同颜色，包括红、蓝、紫、绿、灰等，这样能够立体、直接地展示人物的性格，以区别不同的人物。

○ **设计思考**

演出中出现好几个主人公时，设计师要依据戏份分量均匀分配招贴海报版面，同时要展示出人物之间的关系。通过人物拼图法的排版方式可以整洁有序地进行概括，值得设计师利用。

广告招贴设计

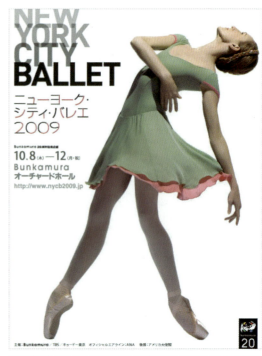

	CMYK 93,88,89,80	RGB 0,0,0
	CMYK 33,100,100,1	RGB 190,9,2
	CMYK 5,4,7,0	RGB 245,244,239

	CMYK 37,23,44,0	RGB 177,184,151
	CMYK 4,42,13,0	RGB 244,176,191
	CMYK 80,78,80,62	RGB 37,32,29
	CMYK 0,0,0,0	RGB 255,255,255

○ 同类赏析 ▲

西班牙国立戏剧中心演出海报招贴，设计师用简洁的图形元素将演出主题凸显出来，黑色图形与红色文字对比充满戏剧性，令人过目不忘。

○ 同类赏析 ▲

纽约市芭蕾舞团演出海报招贴，设计师将舞者作为展示的主体，体现曼妙的舞姿，足以让受众受到感染，在右上一角介绍活动基本信息即可。

○ 其他欣赏 ○ ○ 其他欣赏 ○ ○ 其他欣赏 ○

/190

7.3.5 主题展览

主题展览一般属于文化或社会活动。其招贴可具备文化性，也可接地气。因为展览主题明确，所以给了设计师一个框架，可依照主题展开设计思路。当然，展出信息是不能忽略的元素。

	CMYK 89,85,85,76	RGB 9,9,9		CMYK 0,0,0,0	RGB 255,255,255
	CMYK 16,96,79,0	RGB 221,32,52			

○ **思路赏析**

商印展览广告招贴，主题是"中国商印雅汇，遇见中国品牌"，展览精选了商印收藏名家在全国范围内精心收集的商印精华，主题元素明确，给了设计师很好的指向。

○ **配色赏析**

设计师以黑、白、红3色为主色调，黑、白相间勾勒简约直白的背景，鲜红的商印在黑、白之间十分醒目，看到招贴设计就像看到了日常使用的图景，也是在白纸黑字之间，商印有着其独特的作用。

○ **设计思考**

整个招贴十分简单，以文字和商印图形元素为主，文字信息在画面正中，白底黑字，清晰明了；商印在画面四周点缀，既增色又突出主题。

广告招贴设计

	CMYK 38,100,65,2	RGB 178,25,71
	CMYK 27,26,41,0	RGB 201,188,156

	CMYK 93,88,89,80	RGB 0,0,0
	CMYK 9,77,95,0	RGB 233,92,20
	CMYK 0,0,0,0	RGB 255,255,255

○ 同类赏析

"纸的文明"展览广告招贴，设计师设计了纸张卷曲的意象图形并展示在招贴正中，关键的主题信息用竖排文字展示在右侧，版式分布合理，有主有次。

○ 同类赏析

书籍分享展览广告招贴，设计师抛弃图形，用文字作为主要元素，重点信息用修改模式加以强调，非常有创意，受众对相关信息可以一目了然。

○ 其他欣赏 ○　　　　　○ 其他欣赏 ○　　　　　○ 其他欣赏 ○

7.3.6 电子游戏

电子游戏是指所有依托于电子设备平台而运行的交互游戏，根据运行媒介的不同具体可分为5类，即主机游戏、掌机游戏、街机游戏、计算机游戏及手机游戏，属于一种随科技发展而诞生的文化活动。电子游戏风靡全球，越是知名的电子游戏，越会受到关注，由此诞生了大量广告招贴。无论是比赛招贴，还是推广招贴，设计师都该尽力表现游戏的特点和关键的信息。

	CMYK 10,29,67,0	RGB 241,195,97		CMYK 24,27,69,0	RGB 212,188,98
	CMYK 73,63,49,4	RGB 90,96,112		CMYK 67,0,11,0	RGB 38,200,238

○ 思路赏析

League of Legends，简称LOL，是由美国拳头游戏开发的竞技网游，风靡全球，游戏里拥有数百个个性英雄。通过该游戏招贴设计师希望为受众建立一个属于游戏的世界。

○ 配色赏析

除了游戏经典的金色标志外，该招贴画面点缀了各种颜色，看上去有些眼花缭乱，不过这样复杂的色彩元素，反而能展现游戏内庞大的世界。

○ 设计思考

设计师将游戏标志置于画面正中显眼处，让人能够一眼看到，周围都是游戏中的各种角色，宣示游戏世界观的庞大，荒原和落日展示了游戏发生的环境，让受众有一定的体验感。

广告招贴设计

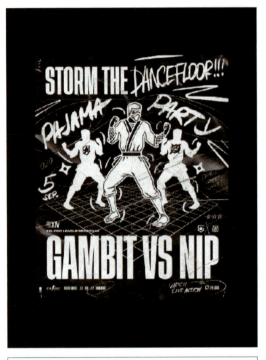

	CMYK 93,88,89,80	RGB 0,0,0
	CMYK 1,0,0,0	RGB 253,253,253

	CMYK 50,17,5,0	RGB 137,190,230
	CMYK 45,14,30,0	RGB 155,195,186
	CMYK 72,34,77,0	RGB 83,141,90
	CMYK 23,68,54,0	RGB 207,110,101

○ 同类赏析

欧洲CSGO电子竞技锦标赛广告招贴，由乌克兰设计师设计，整体风格为黑、白涂鸦风。设计师将游戏元素用手绘的方式展现在招贴中，添加了很多细节。

○ 同类赏析

KPL比赛广告招贴，为了体现地方特色，设计师采用卡通形式将广州动物园作为背景，呈现基本的竞技信息，包括时间和比赛队伍等信息。

○ 其他欣赏 ○　　　○ 其他欣赏 ○　　　○ 其他欣赏 ○

/194

深度解析 《海街日记》系列海报

　　作为文娱类商业招贴设计中的电影海报招贴，是一种最通俗、覆盖面最广、最为大众所熟知的招贴类型。电影海报可以简单分为概念海报、人物海报和正式海报，衍生出人物关系、预告、先导、国际版、定档、倒计时、票房成绩等以不同宣传内容为主的海报。

　　以《海街日记》系列海报为例，我们具体赏析一下电影海报的设计思路、版式以及细节，看看哪些值得借鉴。

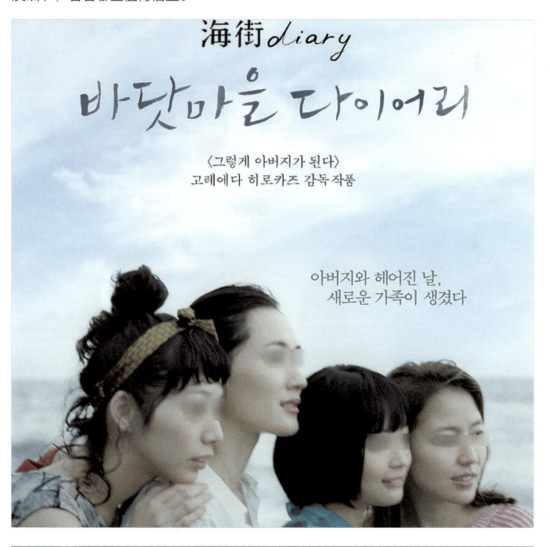

	CMYK 22,7,2,0	RGB 209,228,245		CMYK 79,63,38,0	RGB 72,98,131
	CMYK 76,25,26,0	RGB 32,157,185		CMYK 28,39,16,0	RGB 196,167,187

广告招贴设计

结构赏析

在该电影人物海报系列中，设计师采用左右划分的版式，将人物形象与相关介绍分列在左右两个部分，看起来既干净自然、彼此有关联，又不会让人物形象与文字元素重合。左边大半部分都是人物形象，右边一小部分用白色文字列明片名、角色名，背景虚化可让主要信息更加引人注目。

配色赏析

电影《海街日记》发生在夏季，整部影片都溢满了夏日的色彩，所以设计师在配色上以绿色、蓝色为主，再用一些白色文字点缀，可以体现夏日的绿意和缤纷，给受众带来轻松惬意的夏日体验。绿色的片名和标语上有小小的绿色爱心，细节处的添加可以营造整幅招贴的情感和环境氛围，值得借鉴。

内容赏析

由于电影剧情是围绕四姐妹的生活展开的，所以此招贴对四个主要人物进行了展示。设计师以影片中标志性的祖屋作为背景，呈现了四姐妹放松恣意的状态，也将影片的基调展示了出来。片名在招贴下方呈现，既不喧宾夺主，又能被注意到。

配色赏析

为了让受众对电影有更多的了解，设计师在设计此幅海报时将不同的评论也呈现在海报上方，围绕着片名，用不同颜色的字体替代烟花的意象，结合展示场景，可以说是难得的巧思。

▶ ○ 内容赏析

该幅招贴展示的是影片中一个非常经典的场景及剧情——夏日晚间聚在一起放烟花，能够体现四姐妹的情谊，呈现在招贴中能让受众也获得满满的温情，这样朴实的情感最能吸引人走进影院。暗沉的背景更凸显烟花的明亮，映射在四人脸上，笑意盈盈，整体的表达效果意境满满。

○ 其他欣赏 ○ ○ 其他欣赏 ○ ○ 其他欣赏 ○

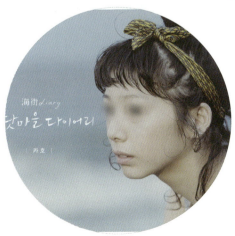

第 7 章　典型行业广告招贴设计鉴赏

广告招贴设计

7.4 体育类商业广告招贴设计

体育运动类商业广告招贴自然带有热血和向上的激情,设计师只要把握好标志性的元素,再结合具体的运动场景,就能为设计搭出一个框架。常见的体育类广告招贴包括赛事活动招贴、运动类产品招贴等。

7.4.1 赛事活动

体育赛事活动宣传广告招贴，多是将赛事活动进行重点展示，哪怕是奥运会，也要突出运动项目的特点。无论是直接展示，还是简约投射，只要受众通过招贴内容对比赛项目有所了解，便达到了设计招贴的目的。

	CMYK 95,75,23,0	RGB 3,77,142		CMYK 76,24,8,0	RGB 6,161,218
	CMYK 78,13,85,0	RGB 2,165,86		CMYK 85,44,47,0	RGB 0,122,133

○ 思路赏析
温哥华冬奥会官方海报招贴，此海报成系列展出，主要展示冬奥会的几个重点项目。这里展示的是滑雪，其背景元素丰富，营造了一个完整的运动环境。

○ 配色赏析
画面主色调为蓝、绿、白，代表温哥华冬天的颜色，蓝天、大海和雪山，一片绿意是对环保的宣传，处处展现出该届冬奥会的特别之处，使受众仿佛置身于冰雪世界之中。

○ 设计思考
高山滑雪项目的人物形象也如冰雪一样，彻底与环境融合，身后的缆车、树木、海鸥、花纹则展现着冬奥会的元素，对冬奥会的各项运动项目是一种立体的呈现。

广告招贴设计

	CMYK 83,83,86,72	RGB 24,16,13
	CMYK 47,98,100,19	RGB 143,29,3
	CMYK 2,0,13,0	RGB 255,255,233

	CMYK 74,41,0,0	RGB 66,138,220
	CMYK 0,14,20,0	RGB 255,231,207
	CMYK 0,69,2,0	RGB 255,116,175
	CMYK 1,20,6,0	RGB 252,221,227

○ 同类赏析

东京奥运会广告招贴，整体走简洁风格，设计师用黑色背景凸显奥运会标志及打排球的运动员，宏大叙事与个人的对比，显得个人的努力十分珍贵。

○ 同类赏析

日本青少年游泳锦标赛广告招贴，为了体现春季的季节特色，设计师用樱花粉点缀画面，画面中的游泳姿势简单而直白，提示运动的具体项目。

○ 其他欣赏　　　　○ 其他欣赏　　　　○ 其他欣赏

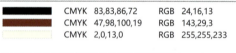

7.4.2 体育明星

用体育明星来宣传体育赛事和活动是最方便的一种方式。由于运动的特性，在招贴中展现运动明星的风姿是非常有冲击力的，能够快速让受众领略到不同运动项目的特点和魅力。而如何在招贴中有效展现体育明星这一主体，设计师还需多多了解学习。

	CMYK 10,80,100,0	RGB 232,83,3		CMYK 0,0,0,0	RGB 255,255,255
	CMYK 92,87,88,79	RGB 2,2,2		CMYK 27,21,20,0	RGB 196,196,196

○ **思路赏析**

美国女子职业篮球赛形象重塑，特意设计了新的标识，并以知名女篮选手为主要元素设计了系列招贴，以推广新的形象标识。

○ **配色赏析**

为了展现女性篮球运动员的活力与积极的态度，设计师用鲜明的橙色彰显魅力，且能为女性所喜爱，黑、白色营造的人物形象与亮色标识在招贴中形成对比，让彼此更加打眼。

○ **设计思考**

美国女子职业篮球赛此前的标识与NBA类似，没有特别突出女性的灵活，此次设计师将经典的篮球招式作为宣传内容，让受众看到更实在、更真实的女篮运动员，看到她们真切的面孔，体会女篮运动员的勃勃生机。

广告招贴设计

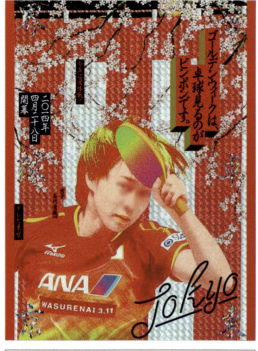

颜色	CMYK	RGB
	CMYK 9,94,86,0	RGB 233,39,39
	CMYK 14,94,38,0	RGB 225,34,104
	CMYK 18,9,83,0	RGB 231,224,55
	CMYK 47,47,100,1	RGB 158,135,33

颜色	CMYK	RGB
	CMYK 11,52,95,0	RGB 233,147,0
	CMYK 86,49,87,12	RGB 33,105,68
	CMYK 100,100,60,39	RGB 11,25,62

○ 同类赏析

东京乒乓球团体锦标赛广告招贴，设计师以知名乒乓球女选手作为设计重点，加上艺术化的处理，一片樱花之下，传统红纸展示选手的个人宣言，是力与美的完美结合。

○ 同类赏析

俄罗斯世界杯参赛队伍广告招贴，设计师有意采用了一系列苏联时期老字体，用几何形状和块状刻字表明，极简主义的三色和背景突出了运动员的身姿。

○ 其他欣赏 ○　　　　○ 其他欣赏 ○　　　　○ 其他欣赏 ○

/202

7.4.3 运动服饰

　　运动服饰与其他服饰不同，其商品属性和定位非常明确。运动服饰招贴将品牌和产品联系得非常紧密，因为消费者很多是看品牌选产品的。设计师最好对所要表现的品牌有足够的了解再着手进行设计。

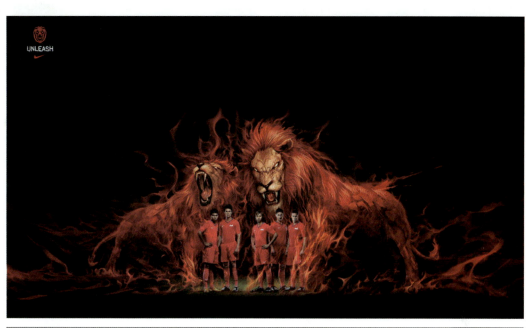

| | CMYK 93,88,89,80 | RGB 0,0,0 | | CMYK 13,95,80,0 | RGB 226,35,50 |
| | CMYK 46,100,100,18 | RGB 145,3,15 | | CMYK 3,35,52,0 | RGB 249,187,126 |

○ 思路赏析

耐克品牌广告招贴，设计师以新加坡国家足球队为宣传对象，将品牌服饰的精神、品质加以展现，从整体氛围中透出力量与拼搏之感。

○ 配色赏析

该招贴画面以新加坡人最爱的红色为主色调，黑色背景下更能凸显红色外放的美，十分夺人眼球，在黑暗中不断蔓延，对比之下轮廓十分清晰。

○ 设计思考

设计师用狮子的意象代表品牌，一来狮子是王者，二来新加坡过年最爱舞龙舞狮，二者结合，更能体现品牌气质，引起目标对象共鸣。

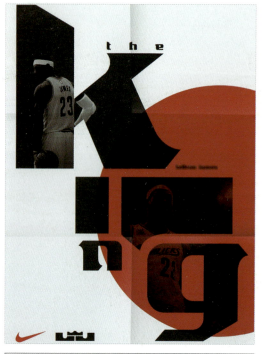

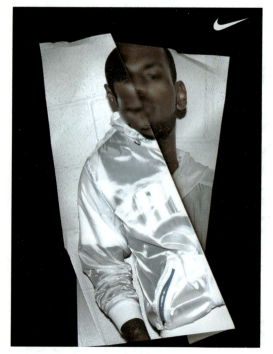

	CMYK 21,98,99,0	RGB 211,25,28
	CMYK 80,75,76,54	RGB 42,42,40
	CMYK 5,4,4,0	RGB 244,244,244

	CMYK 87,89,85,77	RGB 12,0,2
	CMYK 1,1,0,0	RGB 253,253,255

○ 同类赏析

在此广告招贴中，设计师将耐克品牌与NBA球星的赛场风姿联系起来，形成对品牌形象的最佳诠释，极简三色搭配，在简约的画面中又能找到亮点。

○ 同类赏析

设计师用割裂的手法在一幅招贴画面中展示了两个场景，两套品牌服饰，各有味道，都是白色系运动装，在黑色背景映衬下，更显高端。

○ 其他欣赏 ○　　　○ 其他欣赏 ○　　　○ 其他欣赏 ○

深度解析 PUMA系列海报

PUMA（彪马）是德国运动品牌，提出全新品牌口号"Forever Faster"，设计提供专业运动装备，产品涉及跑步、足球、高尔夫乃至赛车领域。作为运动品牌中的佼佼者，其招贴设计往往大气、简洁、直观，旨在突出品牌形象。

下面以某系列海报为例，赏析PUMA品牌系列招贴设计的风格、版式以及重点，作为我们设计运动系列产品招贴的借鉴。

颜色	CMYK	RGB	颜色	CMYK	RGB
	57,21,7,0	115,178,222		84,52,19,0	33,114,170
	0,0,4,0	255,255,248		52,76,83,20	128,73,52

广告招贴设计

▶ 结构赏析
PUMA品牌系列广告招贴都走接地气的路子，布局上采用简单的左右布局方式，品牌标识与主体人物分别安排在画面的两边，保持画面的平衡感，这样两边都有内容，没有头重脚轻的感觉。

▶ 配色赏析
为了展现户外奔跑的样子，设计师选择了很多不同的户外背景，郊外的蓝天、绿草地、黑色柏油路，与紫色的运动服饰搭配起来十分和谐。招贴低饱和度的画面营造出夏季黄昏的闷热感，也从侧面展现了运动的释放与拼搏。

▶ 内容赏析
该系列招贴从不同角度、不同背景展现人物的各种跑步的姿势，有全力奔跑的、有喘息停歇的、有驻足观看风景的，展现了奔跑的多面性与趣味性，鼓励受众参与到运动中来，并从不同方面展示了产品，无论是什么姿势，你都会感到舒适。

▶ 配色赏析
在一片黑色的背景中只有白色的PUMA标识和新一季的运动衫，在落日余晖下，这样静静地展示是最有力量的，也是最能引起消费者注意的。可以看出，设计师对背景的处理非常巧妙。

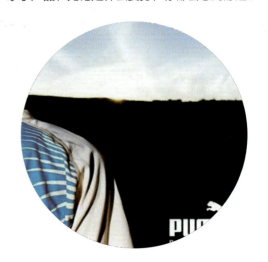

精品图书推荐

广告招贴设计

- **390** 多个设计实例，覆盖食品、汽车、地产、药品、彩妆、美发、图书、影视、游戏、体育等领域
- **210** 多套配色方案，提供准确色值，方便快速采用，提升配色能力
- **600** 多张精美图片，加强美的熏陶和培养，欣赏与借鉴同步进行

清华大学出版社

官方微信号

ISBN 978-7-302-60594-2

定价：69.80元